名·画·深·读

Read More about the Masterpieces

中国艺术数字化推广平台

吕晓 著

图写兴亡

名画中的金陵胜景

文化艺术出版社

Culture and Art Publishing House

序 言

科学发展到今天，现代科技更加突飞猛进地为各个领域带来新提升的可能性，计算机技术和网络传播正以前所未有的态势，广泛运用于现代生活的方方面面。艺术数字化作为艺术传播的一种新型形式，凝聚艺术经典并融合高新技术成果，通过信息传递达成文化艺术更广泛便捷的传播，因而具有不可估量的时代意义。而引导和启发广大公众具有发现美的眼光并形成探索美的思维，既是数字化传播艺术的目的所在，也是数字化传播艺术的价值所在。

在释读有关艺术经典名画的书籍和文章大量问世的今天，如何为广大公众献上一套既能够轻松阅读，又具有方法论引导作用的美术史丛书并不是一件容易的事。选取美术史上最经典的作品和艺术现象，以全新的通俗方式进行阐释，缩短读者与阅读对象的认知距离，是设立"中国艺术数字化推广平台"项目的想法，也是编写这套艺术系列丛书的宗旨。

作为由国家立项的课题，"中国艺术数字化推广平台"2010年正式启动，由中国艺术研究院中国艺术研究推广中心负责实施。该项目为期五年，将作为具有开拓意义的一部数字立体美术史文献库，以客观视角介入、立体剖析艺术史事件的美术史问世。与传统传播推广手段相比，"中国艺术数字化推广平台"的多种传播途径具有更广阔的传播效果，其中包括"互联网交互平台"、"手机交互平台"、"多媒体交互平台"、"游戏交互平台"以及虚拟美术馆世界巡展。多样化地呈现中国艺术长河之中的传世精品，与时俱进地展现当代艺术精品的时代风貌，数字化的并置衍生出全新的释读方式，集普及性、学术性、丰富性于一体的综合性呈现，是其鲜明的特点。该平台的搭建，可为广大读者带来多种观看和思考的可能性。

在此基础上，"中国艺术数字化推广平台"力图把中国具有代表性和学术价值的艺术推向国际，让读者从中领悟中国传统文化的审美理念，也思考当代中国文化艺术应树立一个什么样的高度，这些都将对当代中国艺术的国际化起到重要的推动作用，并对文化发展产生推进和示范作用。推动中国的文化艺术通过学术层面在世界范围内产生影响，在全球艺术框架中展现中国当代的文化特质，让中国的文化艺术在本土化建设和国际交流语境中展示其独有的、不可替代的民族文化个性和地位，也是这一平台的宗旨之一。

很明显，该项目的涵盖之广及内容形式的多样是其平台搭建的重点和难点。目前推出的"名画深读"丛书仅是"中国艺术数字化推广平台"项目中的内容之一。丛书既有纸本图书版本，还配合电子图书版本以及网络虚拟读本等形式立体呈现，在时间和空间的立体维度联结起探寻艺术的视线，大大提高现代读者对艺术多层面的了解和对美术演进的关注。

为了保证丛书的撰写质量，本丛书各个系列都请美术史研究领域的知名专家把关统筹，每本书的作者都是专门从事美术史研究的中青年专家学者，他们以对美术本质独特而深刻的理解，尽量以准确而平易的语言风格和图像表现，使不同层次不同文化背景的读者都能够比较容易阅读和把握经典作品的内容和形式之蕴涵。因此，这套丛书也以此为中国艺术国际化传播作了一个尝试。

希望艺术数字化平台的持续搭建，会不断地推出新颖的配套读物。这是一次新的尝试性的工作，希望能够听到读者的意见和建议，在广大读者的关注和关心下，使"中国艺术数字化推广平台"不断完善，也使不断推出的配套读物既有高品格又有可读性。

王文章

2010年10月26日

目录

2 引　言

3 第一章 金陵胜景的怀古意象

12 第二章 晚明金陵胜景图的"文派"遗绪

22 第三章 朱状元与"金陵四十景"

38 第四章 遗民情结的隐晦传达

44 第五章 遗民与贰臣的深情

56 第六章 胜景图中的官方立场

73　　第七章　　唯有家山不厌看

103　　第八章　　旧王孙的家国感伤

109　　第九章　　金陵胜景图与实景山水的兴起

清涼臺

薄暮平臺獨上游　可憐春色靜
南州陵松但見陰　雲合江水猶涵白
日流故壘鴉歸宵寂上廢園花
悠思悠悠興亡自古成惆悵莫遣
歌酣到嶺頭

清湘遺人極

引 言

2

　　胜景是指自然风景优美而又蕴含深厚人文历史内涵的地方，那些拥有悠久历史的古都往往拥有众多的胜景，让人追思其昔日的辉煌。自从宋朝画家宋迪画了"潇湘八景" I 之后，全国许多古都纷纷仿效，常用四字之句列称当地八景，比如中国建都最久的古都西安，便有"关中八景" II ；具有三千多年建城史、八百多年建都史的北京从宋、元以来，也有著名的"燕京八景" III ；风光旖旎的西湖早在南宋时期便形成了"西湖十景" IV ……这些胜景历来为文人所吟咏。在中国绘画中，山水画一直是大宗，其中对于名胜古迹的表现历来是画家的一种选择。宋迪创作的"潇湘八景"开创了以一组胜景入画的先河。明朝初年，文人画家王绂曾以"燕京八景"入画，明中期以来，随着旅游的兴起和文人热衷于壮游，对于本地风景名胜的表现尤其突出，如"明四家"沈周的《江干十景》册和文徵明的《姑苏十景》册都以苏州的名胜为表现对象。随后，一种多景点的纪游图册在苏州盛行起来，最有代表性的作品是多达82幅的《纪行图》册，由钱谷及其学生为著名文人王世贞绘制……对于西湖胜景的描绘也较多，以孙枝描绘西湖的14个景点的《西湖纪胜图》册和"武林派"开派大师蓝瑛的《西湖十景图》最有代表性。

　　作为六朝古都，南京毫无疑问拥有众多的名胜古迹，并渐渐演化为"金陵四十景"、"金陵四十八景"，成为明末清初金陵画家创作的重要题材。在明清之际的特殊时空中，这些作品大多具有深刻的社会文化内涵，让我们走进这些名画，并以此走入画家的心灵世界。

I. 潇湘八景
"潇湘八景"原是宋代宋迪创作的八幅山水画题目，即《平沙落雁》、《远浦帆归》、《山市晴岚》、《江天暮雪》、《洞庭秋月》、《潇湘夜雨》、《烟寺晚钟》、《渔村夕照》，可惜这些画作并未留下来。

II. 关中八景
关中八景分别为：华岳仙掌、骊山晚照、灞柳风雪、曲江流饮、雁塔晨钟、咸阳古渡、草堂烟雾、太白积雪。现在西安碑林中有八块清代的碑，就分别刻了"关中八景"。

III. 燕京八景
"燕京八景"的组成历代有所不同，其中清乾隆十六年（1751）清帝弘历御定八景为：太液秋风、琼岛春阴、金台夕照、蓟门烟树、西山晴雪、玉泉趵突、卢沟晓月、居庸叠翠。明初画家王绂曾画有《燕京八景》图卷。

IV. 西湖十景
"西湖十景"最常见的说法是苏堤春晓、曲苑风荷、平湖秋月、断桥残雪、柳浪闻莺、花港观鱼、雷峰夕照、双峰插云、南屏晚钟、三潭印月。

第一章

金陵胜景的怀古意象

南京位于我国长江下游的宁镇丘陵区，因山为城，因江为池。城东北平地而起的钟山，为南京地区群峰之首，恰如一条巨龙蟠伏于东北，其余脉自东向西形成富贵山、覆舟山、鸡笼山、鼓楼岗、五台山，直至清凉山（石头山）。清凉山西麓的石头城滨江傲立，岩石陡峭，地形险固，呈虎踞之势。虽然后来长江西迁，江流泥沙淤积平地，仍然隐约可见当年的雄姿。城东为青龙山，城南为连绵低缓的牛首山、祖堂山、方山。南京西濒长江天险，万里长江自西南向东北绕城而行，江面宽广，水深浪激，自古以来，号称"天堑"。发源于东南山区的秦淮河自通济门附近的东水关进入城内，蜿蜒向西注入长江，亦是把守江防的要隘。此外，玄武湖、琵琶湖、紫霞湖和莫愁湖宛如一颗颗明珠点缀于市区之内。这一切使南京的自然环境极为优美：周围山峦蜿蜒、丘陵环抱，市区则低山、缓阜、平地交错，平原、山丘、河流、湖泊山环水绕，形胜天然，钟灵毓秀，

气象万千。因此自古便有"龙蟠虎踞"、"负山带江"之称。战国时，楚威王认为这里有王气，埋金镇之，这便是南京又称为"金陵"的来历。

然而，这座王气充盈的城市历史上却充满着悲情，不断被定为都城，却又迅速上演政权更迭的悲喜剧。春秋战国之际，南京地区控扼江淮，易守难攻的区位地理优势得到南方列强的重视，吴、越、楚三国先后在此创立城邑。首先，吴王夫差在今天的朝天宫一带筑冶城，开办了官营冶铸铜器的手工业作坊，这个地方后来便被称为冶城山或冶山。公元前472年，卧薪尝胆的越王勾践灭掉吴国以后，派大臣范蠡在今中华门外的秦淮河南岸筑越城，又名范蠡城，这是南京最早的古城，以此作为攻楚的根据地。一百多年后，越国反而被西边的楚国征服。公元前306年，那位认为南京有王气的楚威王在石头山筑城，称"金陵邑"。公元前210年，不可一世的秦始皇南巡到此，听信方士的说法，为镇

明代南京城图

—— 城墙

I. 钟阜龙蟠，石头虎踞

不过据最新的研究成果，当时，刘备驻军夏口，即今天的武昌；而孙权则驻军柴桑，即今天的九江。也就是说诸葛亮并未到过南京，也许这又是古人的附会吧！

金陵王气，改"金陵"为"秣陵"，意思是养马的地方，这一名称至汉代一直沿用。尽管如此，仍无法阻止此地逐渐成为南方的中心。

三国时期，诸葛亮出使江东，观察南京山川形胜，作出了"钟阜龙蟠，石头虎踞"[I]的著名评语。东吴政权虽多次想把都城定在武昌，却不断遭到江东大族的强烈反对，不得不两次迁回南京，并将"秣陵"改名为"建业"，这就是民谣"宁饮建业水，不食武昌鱼；宁还建业死，不止武昌居"的来历。西晋时因避晋愍帝司马邺之讳，改名建康。后来，五胡乱华，中原政权南迁，形成南北对峙的局面。316年，

琅琊王司马睿在建康即位，史称东晋。随后南朝的宋、齐、梁、陈都以建康为都城。从东吴到陈270年里，先后有6个封建王朝建都于南京，故南京被称为"六朝古都"。建康是当时世界上最大的城市，人口达百万，经济发达，文化繁盛，当北方遭受少数民族蹂躏之时，在江南保存了华夏文化之正朔。唐代诗人杜牧的名句"南朝四百八十寺，多少楼台烟雨中"，便是对南京六朝繁盛的追忆。但南朝的每个朝代都非常短命：宋59年、齐23年、梁55年、陈32年。尽管如此，统治者却沉溺于声色，过着穷奢极侈的生活。其中最有"名"的就是陈后主陈叔宝。

I. 顾闳中

顾闳中最有名的作品是《韩熙载夜宴图》，表现南唐的中书舍人韩熙载家晚上的欢宴。韩熙载是山东人，很有才能，李后主想用他为相，但又猜疑他。韩熙载见南唐大势已去，便纵情声色之中。李后主将信半疑，派画家顾闳中到他家去"侦察"，回来后以图画的形式将夜宴的情形呈现出来。

II. 岳飞

岳飞曾在南京城南的牛首山一带大败金兀术的部队。南京南郊的铁心桥、韩府山、将军山、牛首山等地至今犹保留着不少与抗金活动有密切关系的遗迹。

III. 靖难之役

朱元璋建国后，把儿孙分封到各地做藩王，藩王势力日益膨胀。他死后，孙子建文帝即位。建文帝采取一系列削藩措施，严重威胁藩王利益。坐镇北平的燕王朱棣起兵反抗，随后挥师南下，史称"靖难之役"。1402年，朱棣攻破明朝京城南京，战乱中建文帝下落不明。同年，朱棣即位，就是明成祖。

当时，北方强大的隋时时准备渡过长江南下，陈这个江南小王朝已经面临着灭顶之灾，可是昏庸的陈后主仍不问政事。不过，他在辞赋上确实有很高的造诣，创作出了很多辞情并茂的好作品，其中《玉树后庭花》便是其中的代表。"后庭花"本是一种花的名字，这种花生长在江南，因大多栽培在庭院中而得名。后庭花花朵有红白两色，其中白花盛开时，树冠如玉一样美丽，故又有"玉树后庭花"之称。《玉树后庭花》以花为曲名，本来是乐府民歌中一种情歌的曲子。陈叔宝当时最宠幸的妃子叫张丽华，于是为她填上了新词：

丽宇芳林对高阁，新装艳质本倾城；
映户凝娇乍不进，出帷含态笑相迎。
妖姬脸似花含露，玉树流光照后庭；
花开花落不长久，落红满地归寂中！

陈后主的好日子就像这玉树后庭花一样短暂，前后不足七年，隋兵就攻入建康，陈后主被俘，后来病死于洛阳。《玉树后庭花》遂被称为"亡国之音"。晚唐时，面对风雨飘摇的政局，诗人杜牧满怀忧国之情，曾写下"商女不知亡国恨，隔江犹唱后庭花"的千古绝唱，来讽刺那些醉生梦死、苟且偷安的上层人物。

隋灭陈后，隋文帝下令荡平建康城，隋、唐两朝统治者相继采取抑制南京的策略。五代杨吴立国，修缮金陵，作为西都。937年，徐知诰（李昪）代吴，南唐立国，定都金陵。历史再次重演，后主李煜虽是一位具有艺术才情的皇帝，南唐画院亦盛极一时，出现了周文矩、顾闳中、赵干等名家，但沉醉在江南丝竹和温柔乡里的南唐最终无法阻挡北方新崛起的宋朝的进攻，仅仅51年，南唐随着被带到汴梁的李后主"一江春水向东流"的感叹一起灭亡了。北宋政权继承了隋、唐对南京的高度镇压，常常派亲信的大臣为此地的地方官，铁面无私的包拯就曾为江宁府尹。宋神宗时，王安石也

两度以江宁府尹出任宰相，主持变法。1120年，方腊起兵反宋，终因未能北取江宁而不能控制江南，导致最终的失败。1127年，宋高宗即位，接受主战派人士李纲的建议，改江宁府为建康府，作为东都。不久金兵南下，高宗南逃，以杭州为行在。1137年，在主战派岳飞等人的坚持下，宋高宗再次返回行都建康。1138年，宋高宗以建康当"修德行而不在于择险要之地"为名，再次南逃杭州，正式建都，改杭州为临安府，建康府为陪都。1275年，元兵南下，以建康府为建康路。1329年，改建康路为集庆路。1356年，朱元璋攻克集庆，改集庆路为应天府，作为根据地，朱元璋自称吴国公。1368年，朱元璋在应天称帝，国号明，是为明太祖。朱元璋将应天府定为首都。但仅仅在34年后，朱棣便发动"靖难之役"，从侄子手中夺得政权，并在自己的封地北平营建新的都城，并在19年后正式迁都北平称为"北京"，应天府改称"南京"。明亡后，清改南京为

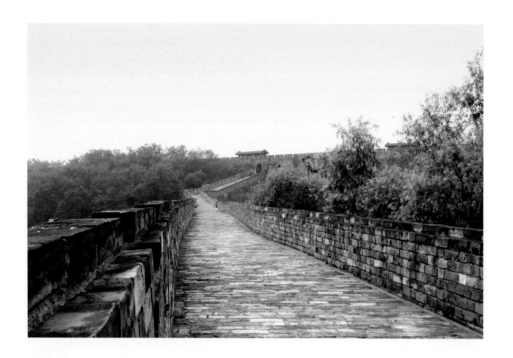

江宁。直到近现代，南京仍未摆脱短命王朝的命运。清朝末年，太平天国曾以南京为"天京"13年。而国民革命军北伐后，在1927年将南京再次定为国都，仅仅10年，南京被日军攻破，被迫以重庆为陪都，直到八年抗战结束才再次回迁。不到4年时间，解放军攻入总统府，随着蒋家王朝在大陆统治的结束，南京作为国都的地位再次终结。

历史的沧桑与变动终究掩盖不了南京这座千年古都的雄壮伟岸，不仅留下众多名胜古迹，其城垣本身就是一道亮丽的风景线。现存的南京城垣是在明代初年修建的。1357年，朱元璋采纳儒士朱升"高筑墙，广积粮，缓称王"的建议，开始着手经营应天府（今南京）。经过十余年的扩建，于1386年建成。南京的城市由三大部分组成，即旧城区、皇宫区、驻军区，后两者是明初的扩展。环绕这三区修筑了一条长达35.267公里的砖石城墙，为世界第一大城垣（其次是明代北京城

墙长32.9公里，巴黎城周长近30公里）。历年来由于战火摧毁、自然风化和人为破坏，现基本完好的城墙仅剩22.425公里，但仍为国内今存之最。明代南京城墙高度一般为12米—24米，墙基用条石铺砌，墙身用10厘米×20厘米×40厘米左右的大型城砖垒砌两侧外壁，中间夯土，所用之砖由沿长江各州府的125个县烧制后运抵南京使用，每块砖上都印有监制官员、窑匠和夫役的姓名，其质量责任制之严格可以想见。条石、城砖皆用"糯米汁拌石灰"砌成，极为坚固。城墙沿线共辟13座城门，《儒林外史》书中将这13座城门按逆时针方向编成了顺口溜："三山（今水西门）聚宝（今中华门）临通济，正阳（今光华门）朝阳（今中山门）定太平，神策（今和平门）金川近钟阜，仪凤（今兴中门）定淮清石城（今汉西门）。"城门上有雄伟谯楼，由木门与千斤闸双重防守，地处军事要冲的城门更有数道瓮城。耗时十余年建成的南京城，城墙坚厚，城楼高耸，

气势雄伟，世所罕见，素有"高坚甲于海内"的美誉。朱棣发动夺权的"靖难之役"后，虽迁都北京，但南京仍保留了完整的中央政府机构。南京的经济地位亦十分重要，由于土地肥沃，出产丰富，加上扼交通要冲，在明代已发展成重要的经济中心。

在漫长的历史发展过程中，南京优美的自然风光与众多的古迹合二为一，水乳交融，形成自己独特城市面貌，也产生了众多的风光秀美的胜迹，这就是本书所要讨论的"金陵胜景"，它们成为南京城市的历史与文化的象征。

对于金陵胜景的表现，文学远远早于绘画，在唐代，诗人们便以金陵怀古诗来追忆金陵六朝的繁华。诗仙李白曾多次来过金陵，写下了百余首诗歌，其中他在《金陵三首》中写道：

地拥金陵势，城回江水流。
当时百万户，夹道起朱楼。
亡国生春草，王宫没古丘。

聚宝门
吕晓 摄

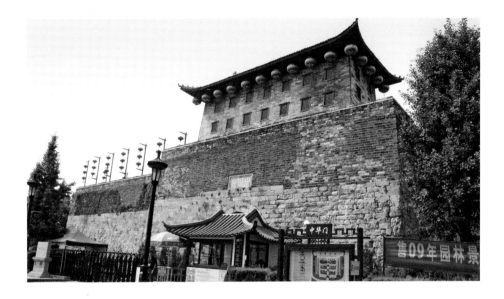

刻有产地的城砖（一）
吕晓 摄

刻有产地的城砖（二）
吕晓 摄

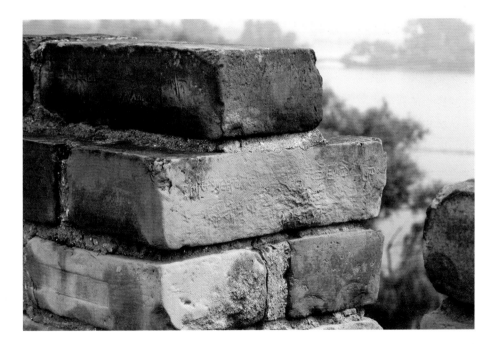

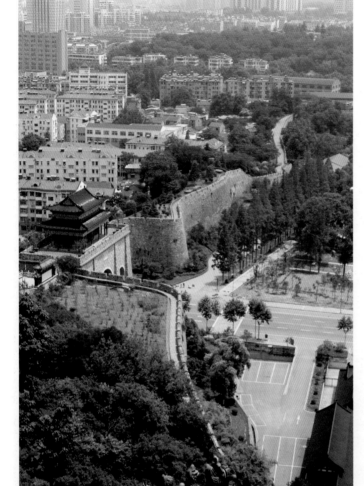

仪凤门远眺
吕晓 摄

从狮子山上眺望秦淮河及城墙
吕晓 摄

空余后湖月，波上对瀛洲。

金陵昔日繁华与今日的破败形成鲜明的对比，从而产生赞叹与伤悼的对比，奠立了金陵怀古母题的基本情调与形式。他最有名的《登金陵凤凰台》云：

凤凰台上凤凰游，凤去台空江自流。
吴宫花草埋幽径，晋代衣冠成古丘。
三山半落青天外，二水中分白鹭洲。
总为浮云能蔽日，长安不见使人愁。

从此，"金陵"一词似乎都与淡淡的怀古意向联系在一起。继李白之后，刘禹锡的"金陵五题"进一步巩固了金陵怀古诗的历史地位。

石头城
山围故国周遭在，潮打空城寂寞回。
淮水东边旧时月，夜深还过女墙来。

乌衣巷
朱雀桥边野草花，乌衣巷口夕阳斜。
旧时王谢堂前燕，飞入寻常百姓家。

台城
台城六代竞豪华，结绮临春事最奢。
万户千门成野草，只缘一曲《后庭花》。

南唐时，诗人朱存留下了两百首规模的《金陵览古》组诗。南宋出现《金陵百咏》，并被祝穆《方舆胜览》和周应合《景定建康志》引述，正式纳入官方话语权下的地理方志书写体系之中。明代之前，诸如咏史诗、怀古诗等文学叙述在金陵胜迹的文化形成、传播中一直承担着重要作用。金陵胜迹在历代文人的吟咏中得到持续的关

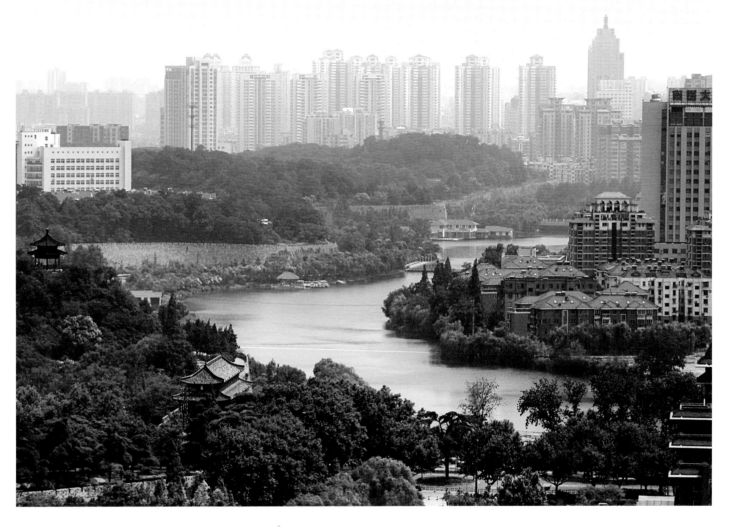

注并获得广泛的认同，六朝遗迹已形成重要的怀古意象。

金陵虽具有众多的名胜古迹，但一直未对之进行系统的精选与品题，因此一直未形成诸如"燕京八景"、"西湖十景"的概念。直到明洪武年间，从昆山侨居金陵的史谨首先在《独醉亭集》中品题了"金陵八景"。分别为：钟阜朝云、石城瑞雪、龙江夜雨、凤台秋月、天印樵歌，秦淮渔唱、乌衣晚照、白鹭春波，这八景奠定了金陵胜景最核心的部分，并明显沿用了宋代以来"潇湘八景"的命名方式。明代中

叶，在文人旅游文化的熏陶下，金陵文人在地域文化意识的促动和驱使下，兴起了一股精选胜景并重新品题的风气。嘉靖中期，受吴门画派影响的南京文人画家盛时泰（1529—1578）便品题了"金陵十景"，分别为：祈泽寺龙泉、天宁寺流水、玉泉观松林、龙泉庵石壁、云居寺古松、朝真观松径、宫氏泉大竹、虎洞庵奇石、天印山龙池、东山寺蔷薇。这十景所取全属于山水竹木的自然之景，与骚人墨客重人文景观轻自然景观的取向大相径庭。万历二年（1574）南京书法家余孟麟

在他的《雅游篇》中选出了"金陵二十景"，分别为：钟山、牛首山、梅花山、燕子矶、灵谷寺、凤凰台、桃叶渡、雨花台、方山、落星岗、献花岩、莫愁湖、清凉寺、虎洞、长干里、东山、冶城、栖霞寺、青溪、达摩洞，兼及自然与历史人文景点。此外，万历年间南京文坛领袖顾起元（1565—1628）也在《客座赘语》中记录了"南都可登临处"20处，城内有6处，为清凉山的清凉寺、鸡笼山的鸡鸣寺、谢公墩的永庆寺、冶城，马鞍山的金陵寺和狮子山的卢龙观；城外近郊有14处，分

南京东南角城墙（民国时期老相片）

别是中华门外大报恩寺琉璃塔、天界寺，雨花台的高座寺和为纪念方孝孺而建的木末亭，牛首山的天阙、献花岩、祖堂山，摄山的栖霞寺、弘济寺、燕子矶、一线天嘉善寺，梅花山的崇化寺，幕府山的幕府寺和夹萝峰太子凹。所取多为佛寺，恐怕未必是顾氏于佛寺有所偏好，而是应了那句"天下名山僧占多"的老话。

明代中期以来，在金陵士绅中兴起一股对当地的历史遗迹的考据之风，如正德年间陈沂所著《金陵古今图考》[1]。进入17世纪，金陵本地一些非常有名的文人在多年宦海沉浮后，归隐家乡，他们热衷于家乡名胜古迹的吟咏唱和，遗闻轶事的搜寻和整理，出现了一批著作，除了顾起元[II]的《客座赘语》外，还有他的《金陵古金石考》，焦竑[III]（1541—1620）的《金陵雅游编》，以及文士周晖（1546—1627？）的《金陵琐事》。顾起元在跋《六朝遗迹画册》时道："金陵为陬区，神皋灵秀甲于江表，即一丘一壑咸有可名，非他辇毂所能伯仲，至六代以来高人韵士，游眺栖托，往往标其幽胜，垂俟方来，可咏可歌可图可画，又山经水注所未有之奇也。"[①]正是在这种背景下，天启三年（1623），状元朱之蕃著《金陵图咏》，正式确立了"金陵四十景"。

与"金陵四十景"确立同时，金陵胜景图也逐渐成为明末清初金陵画家创作的重要题材。

19世纪英国著名画师托马斯·阿罗姆根据1793年访问中国的英国马嘎尔尼使团随团画师威廉·亚历山大的素描稿，重新绘制的铜版画

① 明·顾起元：《懒真草堂集》卷18，第18页。

I. 金陵古今图考

《金陵古今图考》是正德十年（1515）由南京文人陈沂应邀修府志时编写的，次年书成刊刻。专记金陵建置，自列国至明代，为图15幅。因金陵城郭规制历代差异很大，故又作互见图以分辨。有自序，每图并附文说明。对研究南京历史地理有重要价值。初刻本今存。陈沂（1469—1538），字鲁南。世居金陵。明正德年间（1506—1521）进士。历任编修、侍讲，后至山东参政。以不附权贵，改山西行太仆卿并辞官。工诗，与顾璘、王韦并称"金陵三俊"。有《维桢录》等。

II. 顾起元

顾起元（1565—1628），字太初，（一作璘初）江宁人。万历二十六年（1598）进士。官至吏部左侍郎，兼翰林院侍读学士。顾氏也致力于收集家乡的名胜古迹，著有《客座赘语》及《金陵古金石考》。

III. 焦竑

焦竑（1541—1620），字弱侯，号猗园，又号澹园。祖籍日照市，祖上寓居南京。万历十七年（1589）状元，授翰林院修撰，皇长子侍读，后曾任南京司业。他博览群书、严谨治学，尤精于文史、哲学，为明代晚期著名思想家、藏书家、古音学家、文献考据学家。著作甚丰，有《澹园集》（正、续编）、《焦氏笔乘》等。

第二章

晚明金陵胜景图的"文派"遗绪

明代中期后，金陵胜景才开始出现在画家的笔下，不过，最早见于记载的"金陵胜景图"并不是由金陵本地画家创作的，而是吴门画家文徵明[1]（1470—1559）游金陵后创作的《金陵十景册》，但画已佚，十景的名称及面貌均无法查找。不过顾起元曾在他的《懒真草堂集》中提到："往见文太史徵仲写金陵十景，美其妍媚，郁纡之致掩映一时，惜不能尽揽古今之胜。""文太史徵仲"即文徵明，可见顾起元对文徵明的"金陵胜景图"是持批评态度的，因为他认为文氏的画虽妍媚，但不能完全表现出金陵历史的厚重感，很可能也与实景存在一定的距离。

现存最早的"金陵胜景图"是明嘉靖年间（1522—1566），福建惠安的黄克晦游金陵后所作《金陵八景图》，现藏于江苏省美术馆。黄克晦诗书画皆通，遗作甚少，据说其《金陵八景图》现存：石城霁雪、凤台夜月、白鹭春潮、乌衣夕照、天印樵歌、秦淮渔笛等六幅，缺钟阜晴云、龙江烟雨两幅。

胜景的组合明显从史谨的"金陵八景"而来。笔者曾见第五、六开，以水墨淡彩画于绢本之上，造景简略，其中"天印樵歌"中山顶平坦，略类实景，山间有一二樵夫担柴下山，点明画题，但缺乏更进一步的细节。"秦淮渔笛"画江畔柳荫下，渔人横笛吹奏，并不具有秦淮河的典型特征，可见黄克晦对金陵胜景很可能仅止于"到此一游"的水平，因此较为概念化。由于来自福建，黄克晦的画风与浙派风格比较接近，用笔粗放简率。

文徵明的侄子文伯仁[2]（1502—1575）因倭寇攻击苏州，而举家移居南京，寓居于摄山白鹿泉庵附近。他曾于隆庆壬申（1572）作《金陵十八景》（上海博物馆藏），十八景分别为：三山、草堂、雨花台、牛首山、莫愁湖、摄山、凤凰台、新亭、石头城、长干里、白鹭洲、青溪、燕子矶、太平堤、桃叶渡、白门、方山、新林浦，胜景直接以地名命名，并不与历史文化相联系，画风为典型的文派精丽纤秀的

《天印樵歌》（《金陵八景图》之五）
明代 黄克晦
册页 绢本 设色
30.5 cm × 40.5 cm
江苏省美术馆藏

I. 文徵明

文徵明（1470—1559），原名壁，字徵明，长州（今江苏苏州）人。明代画家、书法家、文学家。诗宗白居易、苏轼，文受业于吴宽，学书于李应祯，学画于沈周。在诗文上，与祝允明、唐寅、徐贞卿并称"吴中四才子"。在画史上与沈周、唐寅、仇英合称"吴门四家"。

II. 文伯仁

文伯仁，明代画家文徵明侄子。性暴躁，好使气骂座，少年时曾与叔徵明相讼，一度入狱。其山水画有简、繁两种面貌。简者效文徵明细笔山水，景色疏朗，笔墨细秀，多抒情意趣；繁者出自王蒙，山林层叠，构图饱满，皴点繁密，境界郁茂。

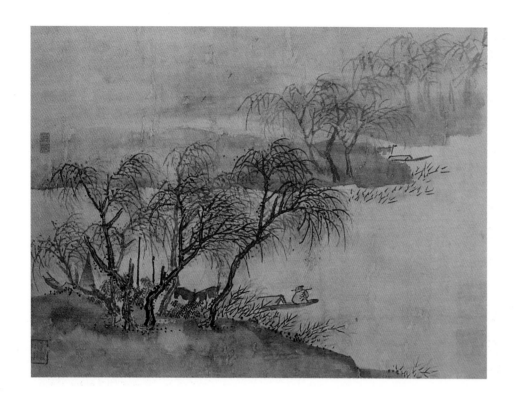

《秦淮渔笛》(《金陵八景图》之六)
明代 黄克晦
册页 绢本 设色
30.5 cm×40.5 cm
江苏省美术馆藏

风格。

万历二十八年（1600），南京人郭存仁作《金陵八景图》卷，分别为：钟阜祥云、石城瑞雪、凤台秋月、龙江夜雨、白鹭晴波、乌衣晚照、秦淮渔唱、天印樵歌。画在绢本之上，可能最初是一件八开册页，不知何时被改装成高28.3厘米，横长643厘米的手卷，这也开创了后来将多个金陵胜景并置于一个手卷上的形式。郭存仁传世的作品很少，此卷《金陵八景图》几乎是他仅存的作品，他发挥自己"工写大幅山水，布置渲染，具有成法"的特长，着意画了金陵八景，并在每一幅上都题了诗，字体或楷，或隶，或篆，用多种形式表达对家乡的热爱。如在"龙江夜雨"一景图上，就题有"天堑西来一派横，百川归附向东瀛……岸头暗促鸡声急，多少风帆待晓晴"。这使我们想象到龙江船厂一带，四通八达的内河港口的景象。该画为小青绿山水，绘画风格仍明显受到文派山水的影响。

什么是文派山水风格呢？需要简单回顾一下明代山水画风的演变。朱元璋赶走蒙古贵族推翻元朝的统治，建立明朝后，不仅在政治上全面恢复汉人的传统，在艺术上全面复兴宋代的传统，元代荒率静寂的文人山水画风被抛弃，继承南宋院体绘画的浙派和院体绘画成为明代前期画坛的主流。浙派名家吴伟曾长期活动于南京，影响了一大批画家，使这里成为浙派的一个重镇。但是，到了明中期，曾遭受政治、经济双重压制的苏州经济得到全面复苏和繁荣，此地深厚的文人画传统也得以复兴，出现了沈周、文徵明、唐寅、仇英四位伟大的画家。随着文人画家声势日盛，吴门绘画（即苏州一带的绘画）成为明代绘画的重要

《石城霁雪》
文伯仁

石城倚壁復胎
江地利誠云陰
絶㵼何事南朝
諸帝子鑒擕每
見犖宗降

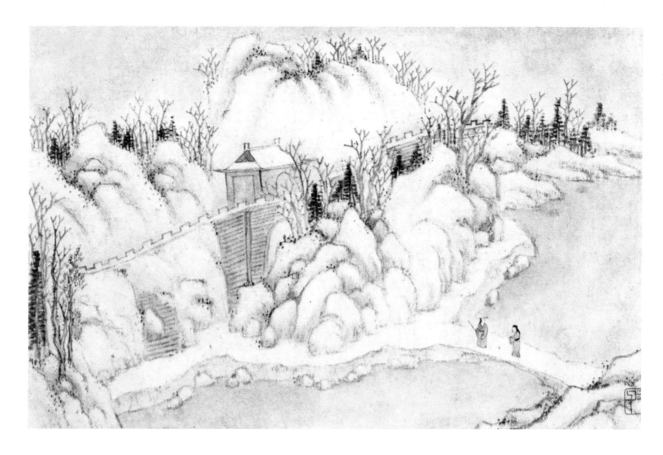

《石城霁雪》
郭存仁

尔有何差
生集代與荆棘
應誇役使蓬蒲
嘉政里稱壹瑞
永昌大鳥集元

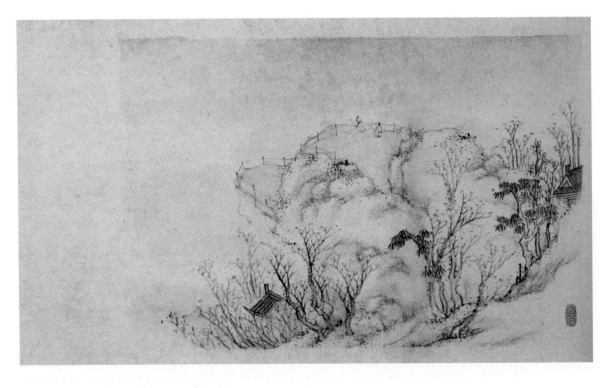

1. 两宋绘画强调"格物致知",极力求似,写实的技法日益完善。元代文人画大兴,强调逸笔草草不求形似,到明代文人画家更加突出,到晚明的丁云鹏、吴彬、蓝瑛、陈洪绶、崔子忠,出现了一批"变形主义画家"。徐渭花鸟画狂怪奇崛的形态、纵横涂抹的笔墨;董其昌山水画构图布局、山形树姿、皴勾点染的形式美感;丁云鹏人物画造型奇异、木刻韵味、粗犷特质;吴彬罗汉画细腻、夸张、古怪,山水画的造境奇奥、变幻莫测;陈洪绶人物画"躯干伟岸""力量气局、超拔磊落"。

代表。嘉靖(1522—1566)中期后,来自吴门的文人士大夫跃升为金陵文化界的主流,他们将苏州的吴派文人画风引入金陵,并逐渐控制了金陵。吴派的文人画风传承最久的其实就是文徵明细秀典雅的画风,他的儿子文嘉、侄子文伯仁等都承继了这种画风,并强化了其中细秀纤丽的风格,就是文伯仁和郭存仁的金陵胜景图的风格。这也说明了直到晚明,吴门画派仍在金陵具有一定的影响力。文氏和郭氏之作虽是描绘实景之作,但并未拘泥于真实山川景物的面貌,更未充分传达出金陵胜景特有的精神气质。

从这四件"金陵胜景图"来看,大多为外地人所创作,直至万历年间,才有南京本地人创作"金陵胜景图"。此外,福建人黄克晦和南京人郭存仁所画八景虽完全相同,但排列顺序却并不同,郭存仁以"钟阜祥云"、"石城瑞雪"为首,这两景正是代表金陵具有"龙盘虎踞"之"王气"的代表,暗示着一种朦胧的金陵地方意识。

进入17世纪,更多的南京画家投入到金陵胜景图的创作之中。职业画家魏之克、魏之璜兄弟便画过一些以金陵实景为题材的山水长卷,虽以风格化的形式呈现,也未标明具体胜景名称,但仍能隐约看出南京城市的影子。如魏之克1620年创作的《山水图》卷(故宫博物院藏),其中一部分明显能看出石头城的影子。为什么职业画家笔下的金陵胜景图会更接近真实的景物呢?所谓的职业画家其实就是技艺高超的画工。魏氏兄弟的父亲叫魏尧臣,便是一个为寺庙绘制佛像的民间画工。据说魏之璜周岁生日那天,父亲抱着他嬉玩,有人来敲门,打开一看,原来是苏州的朋友寄笔给他。才一岁的魏之璜用手牢牢地抓住这些画笔不放。他的父亲便预感到这个孩子将来也是一个画工。的确,兄弟两后来都成为"取给十指"的职业画家。他们的绘画传承了北宋院体绘画写实并重视渲染的特点。此外,还受到从福建来的画家吴彬带有变形的奇趣品味[1]的山水画风的影响。从魏之克的《山水

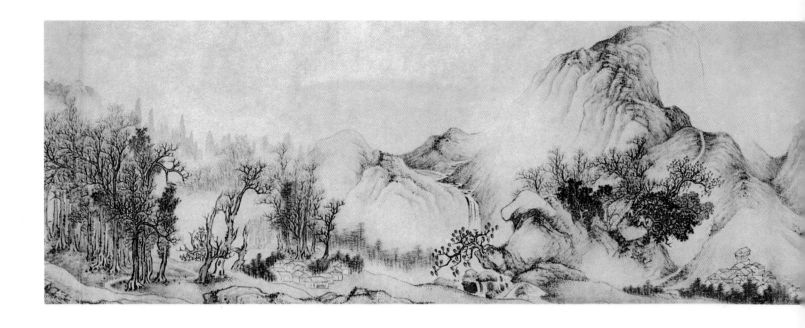

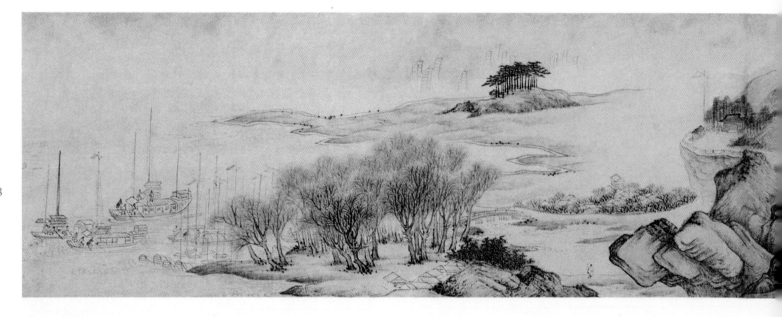

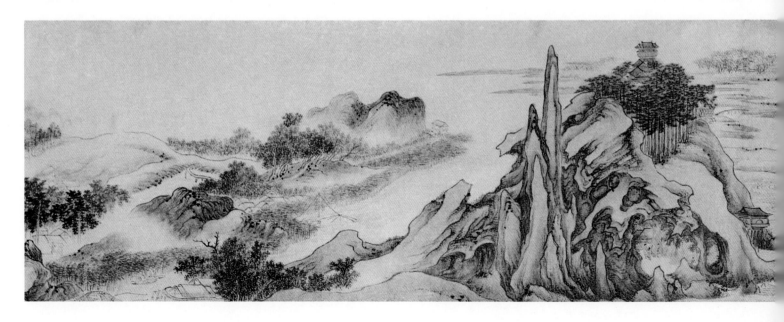

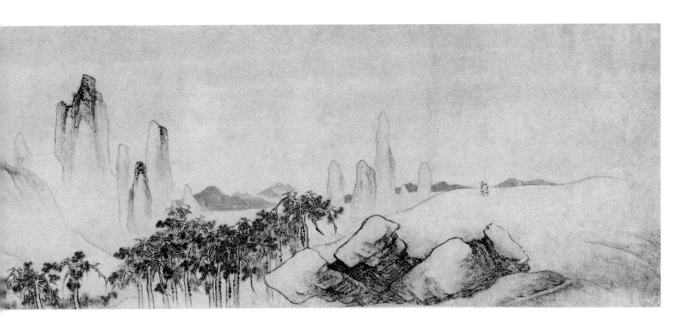

《山水图》
明代 魏之克
卷 纸本 设色
27.6cm×1148 cm
故宫博物院藏

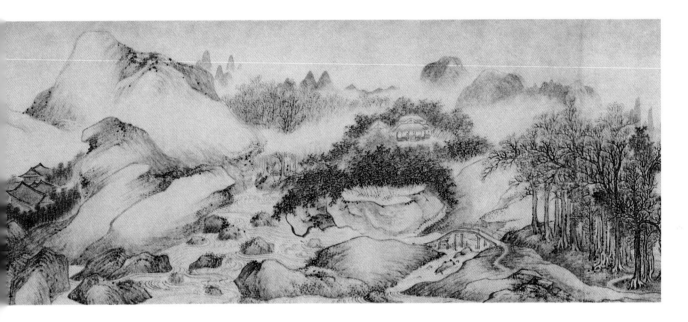

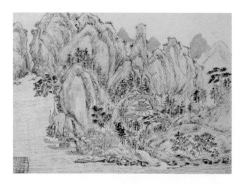
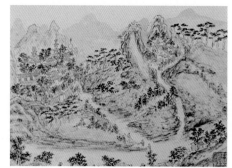

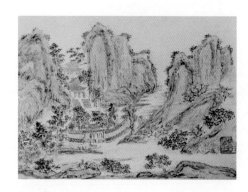
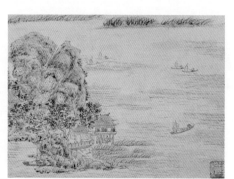

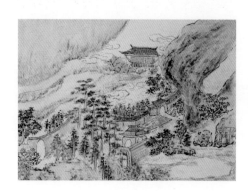
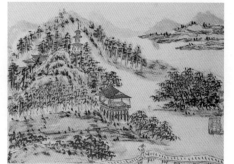

20

《金陵十景图》

明代　钟惺

册页　纸本　设色

17.8cm×25cm

香港中文大学文物馆藏

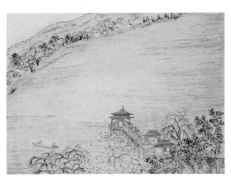

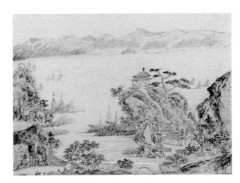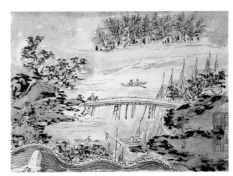

图》可以看出，作为南京人，他对于本地风光极为熟悉，即使进行变形，仍能找到真实山水的影子。而这种对于真实风景的观察和表现，后来成为金陵画家创立独特风格的重要因素。

值得注意的是，1617年到1622年宦游南京的竟陵派领袖钟惺（1574—1625）也曾绘制过一套《金陵十景图》。画上并无题字，但从画中景致可以推测分别画有燕子矶、达摩洞、牛首山、祈泽池、弘济寺、钟山、灵谷寺、凭虚阁、莫愁湖、石头城等景。这位生于湖北竟陵的诗人，在45岁左右才开始学画，因此这件作品呈现出的非专业性便不难理解。如果将其作品与后面要提到的胡玉昆的作品相比较，却可发现一些共同点，如莫愁湖、灵谷寺等的表现，可见文人画重气韵而轻形似的共性。而一些景点的构图与布景上似乎又与康熙年间高岑为《江宁府志》所作的"金陵四十景"存在一些相似之处，尤其是燕子矶、达摩洞、凭虚观等景点。是否钟惺的创作对以后的金陵胜景创作产生了更大的影响呢？还有待研究。

第三章

朱状元与"金陵四十景"

1623年，状元朱之蕃在他的《金陵图咏》一书中正式确定了"金陵四十景"，并让他的学生陆寿柏亲历各景，绘制成图，以版画的形式加以展现。

朱之蕃何许人也？在南京的莫愁湖路上有一个曾经气魄非凡的朱状元巷，这就是朱之蕃的故居。朱之蕃的原籍是山东聊城茌平县，后附籍南直锦衣卫（今属南京）。他的父亲朱衣与著名学者焦竑同为嘉靖四十三年（1564）甲子科的举人，官至知府。朱之蕃自幼工书善画，能诗能文，于万历二十三年（1595）高中状元，授翰林院编修。十年后，他奉命出使朝鲜，与其国才士互相辩难，赋诗赠答，应对如流，且语言得体，不辱使命，皇帝赐他蟒玉一品服。在他出使朝鲜期间，朝鲜人常以人参、貂皮为礼品，请他作画写字。他将所获得的礼品全部卖掉，用于购买散落在朝鲜的中国古代名家书画、古玩宝器。他的收藏极为丰富，可与宋代古器书画收藏家米芾相比，深得时人钦佩。后来，因不满

朝政，以老母去世要服丧守孝为借口，不再出仕为官。回到南京后，朝廷又授予他南京礼部右侍郎，后任工部尚书，再改为礼部尚书，看起来位高权重，其实都是些无实权的虚职。这与明成祖朱棣迁都北京后实行两京制有关，南京仍保留一套几乎和北京一样的官僚系统，但这些官员大都有名无实，特别是到了晚明，南京成为一大批官员养老休闲之地。朱之蕃也是这样，回到南京，摆脱了官场的尔虞我诈，寄情于山水诗赋。他曾在谢公墩北面构筑小桃源，将自己收藏的鼎彝书画陈列其中，吟诗作画，不问政事。现在下关一带以前叫龙江关，有莲花池，他就在这里筑堤种柳建屋而居。他本人也喜欢画山水，其画风继承了米芾、吴镇及南京本地的文人画家楷模——顾源的神韵，也擅画竹石，兼有苏轼、文同之妙。他的书法早年在朝鲜便极有名，其中楷书、行书师法赵孟頫，每天可写万字，腕际有神。晚年的朱之蕃，以写书作画为娱，常

与好友杜士全徜徉秦淮河畔，互相唱和，留意家乡的山水名胜，并用诗文和画笔记录下了美丽的金陵风光。《金陵图咏》便是他的代表作之一。他在序言中言及著书的缘起：

宇内郡邑有志，必标景物，以彰形胜、存名迹。金陵自秦汉六朝夙称佳丽，至圣祖开基定鼎，始符千古王气而龙蟠虎踞之区，遂朝万邦，制六合，镐洛殽函不足言雄，孟门湘汉未能争巨矣。相沿以八景、十六景著称，题咏者互有去取，观览者每叹遗珠。之蕃生长于斯，既有厚幸，而养疴伏处，每阻游踪，乃搜讨纪载，共得四十景。属陆生寿柏策蹇浮舠，躬历其境，图写逼真，撮取其概，各为小引，系以俚句，梓而传焉。虽才短调庸，无当于山川之胜，而按图索径，足寄卧游之思。因手书以付梓，人题数语以弁首，简贻我同好用俟，赏音

明代"金陵胜景图"的演变

名　　称	时　　间	画家	籍贯	胜　景　名　称
金陵八景图	明嘉靖年间（1522—1566）	黄克晦	福建	1.石城霁雪；2.凤台夜月；3.白鹭春潮；4.乌衣夕照 5.天印樵歌；6.秦淮渔笛；7.钟阜晴云；8.龙江烟雨
金陵十八景	隆庆壬申（1572）	文伯仁	苏州	1.三山；2.草堂；3.雨花台；4.牛首山；5.莫愁湖 6.摄山；7.凤凰台；8.新亭；9.石头城；10.长干里；11.白鹭洲；12.青溪；13.燕子矶；14.太平堤；15.桃叶渡；16.白门；17.方山；18.新林浦
金陵八景图	万历二十八年（1600）	郭存仁	南京	1.钟阜祥云；2.石城瑞雪；3.凤台秋月；4.龙江夜雨；5.白鹭晴波；6.乌衣晚照；7.秦淮渔唱；8.天印樵歌
金陵四十景	天启三年癸亥（1623）	朱之蕃著、陆寿柏绘	南京	1.钟阜晴云；2.石城霁雪；3.天印樵歌；4.秦淮渔唱；5.白鹭春潮；6.乌衣晚照；7.凤台秋月；8.龙江夜雨；9.宏济江流；10.平堤湖水；11.鸡笼云树；12.牛首烟峦；13.桃叶临流；14.杏村问酒；15.谢墩清兴；16.狮岭雄观；17.栖霞胜概；18.雨花闲眺；19.凭虚听雨；20.天坛勒骑21.长干春游；22.燕矶晓望；23.幕府仙台；24.达摩灵洞25.灵谷深松；26.清凉环翠；27.宿岩灵石；28.东山碁墅；29.嘉善石壁；30.祈泽龙池；31.青溪游舫；32.虎洞幽寻；33.星冈饮兴；34.莫愁旷览；35.报恩塔灯；36.天界经鱼37.祖堂佛迹；38.花岩星槎；39.治麓幽栖；40.长桥艳赏

I. 孝陵
孝陵在南京市东郊紫金山（钟山）南麓独龙阜玩珠峰下，茅山西侧，是明朝开国皇帝朱元璋和皇后马氏的合葬墓，是南京最大的帝王陵墓，也是中国古代最大的帝王陵寝之一。明孝陵壮观宏伟，代表了明初建筑和石刻艺术的最高成就，直接影响了明清两代500多年帝王陵寝的形制。

云勿……

可见朱之蕃认为已有的"金陵八景"、"金陵十六景"仍有"遗珍"之叹，进一步"搜讨纪载"，发展为四十景。值得注意的是，朱之蕃首先在序中特意强调了金陵"龙蟠虎踞"的"千古王气"，因此，他著书的目的不仅是为了搜寻胜景，更重要的是要追溯金陵作为帝王之都的尊崇地位。朱之蕃的"金陵四十景"的前八景与黄克晦、郭存仁完全相同，但排列顺序不完全相同，依次为：1. 钟阜晴云；2. 石城霁雪；3. 天印樵歌；4. 秦淮渔唱；5. 白鹭春潮；6. 乌衣晚照；7. 凤台秋月；8. 龙江夜雨。前两景与郭存仁相同，朱之蕃在对页的解题和诗咏中突显了两景作为金陵帝王之都象征的重要地位：

钟阜晴云

在府治东北，汉末有秣陵尉蒋子文逐盗遇难，吴大帝为立庙，封曰蒋侯，因避祖讳，改钟山之名曰蒋山。南北并连山岭，其形如龙，故孔明称为钟山龙蟠。自梁以前寺至七十余所，今为孝陵禁地，不可复考，惟日夕变态，见王气所钟云。

蟠龙天矫溯江流，毓秀凝祥灿未收；

地拥雄图沿六代，天留王气镇千秋。

迎将东旭朝光丽，映带明霞暮霭浮；

定鼎卜年绵帝祚，茏葱秀色绕皇州。

石城霁雪

在府治西二里，孙权于江岸必争之地筑城，因石头山堑凿之，陡绝壁立，孔明称石城虎踞，是其处也。当时大江环绕其趾，今河流之外平衍若砥，民繁密十数里，始达江浒。陵谷之变，迁其征验也。

城乌啼彻晓光新，延竚千林皓彩匀。

虎踞苍崖增白额，龙蟠金阙换银鳞。

江天顿改寻常色。庐井都无一点尘。

八表晶莹疑合璧，翩翩鹤驭集群真。

"钟阜晴云"即钟山，位于南京城东北部，其山势蜿蜒起伏，矫若游龙，故古人称"钟阜龙蟠"。山上有紫色页岩层，在阳光照映下，远看紫金生耀，故人们又称它为紫金山。到过南京的人几乎没有不去钟山的，这里不仅有孙中山先生的陵墓——中山陵，而且有许多名胜古迹，最著名的就是明朝开国皇帝朱元璋的孝陵[1]。朱之蕃首先讲述了钟山名称的演变，钟山在汉末时因为当时的秣陵尉蒋子文追捕强盗到此遇难，吴大帝孙权为他立庙纪念，封他为蒋侯，并把钟山改名为蒋山。然后描述其山势，点出"钟山龙蟠"的王气的来历。第二景"石城霁雪"即孙权在今天石头城修建的城墙遗址，地势极为险绝，与钟山共同构成了"龙蟠虎踞"的"王气"象征。

朱之蕃将天印山和秦淮河紧随其后，其实是对金陵"王气"的进一步阐释。"天印樵歌"即天印山，是南京城南的方山，这是一座死火山，因此山顶平旷，朱之蕃称："四面方如城，故又名方山。秦始皇凿金陵，此方山是其断者。"这一说法来自传说，据说当年秦始皇南巡至金陵，有方士见方山形如官印，称"天印"，认为"金陵地

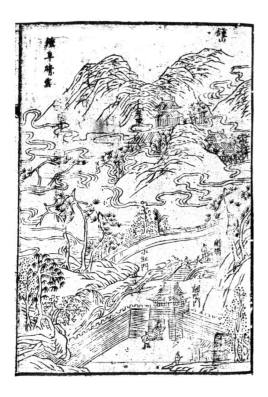

《金陵图咏》之"钟阜晴云"
朱之蕃

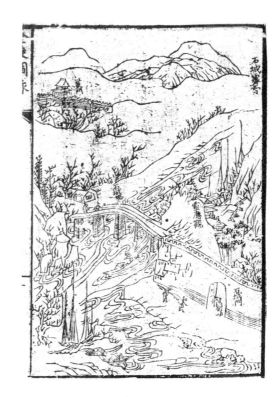

《金陵图咏》之"石城霁雪"
朱之蕃

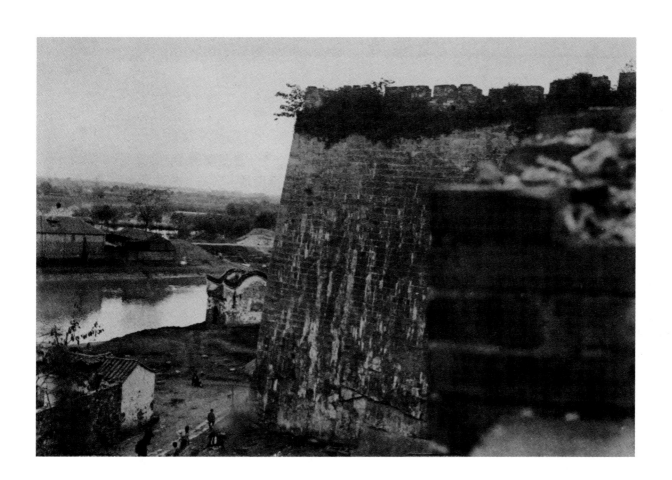

石头城民国时期相片之一

石头城
民国时期相片之二

石头城今貌
吕晓 摄

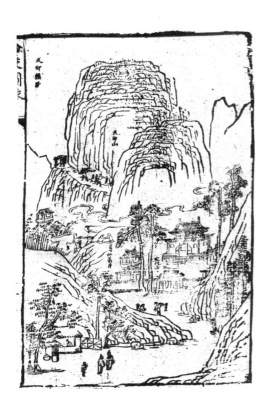

形有王者都邑之气",于是秦始皇下令掘断连冈(方山以西)以通河水,泄其王气,并废楚金陵邑,改置秣陵县。后人误认为此水是秦时所开,所以称为"秦淮",这便是第四景"秦淮渔唱"。它和"天印樵歌"在后世人心目中成为金陵"王气"的另外两个象征。由此可见,朱之蕃作为土生土长的南京人,从他为《金陵图咏》所作的序可以看出,他对曾作为明朝都城,后成为留都的南京是满怀骄傲的。朱之蕃将钟山、石城、方山、秦淮列于四十景之首,用意是显而易见的。

第五景"白鹭春潮"就是李白诗中所称的"二水中分白鹭洲",现在南京的夫子庙南侧有一个白鹭洲公园,便得名于此,其实按李白的诗意推测,白鹭洲应该在长江边上,因岸边常栖息成群的白鹭而得名。这里从上游控扼长江,是保卫南京城的天险,既是历史胜迹,亦有战略地位。第六景"乌衣晚照"是东晋王导、谢安故居。谢安

执政时,晋军曾在淝水以少胜多,大败前秦苻坚的百万军队,从而使东晋政权得以延续了57年,乌衣巷自然成为六朝的一处胜迹。今天我们到夫子庙游玩,透过复建的"王谢故居",还能回想六朝的风流。第七景"凤台秋月"的"凤凰台"也是六朝名胜,传说刘宋元嘉时,曾有凤凰聚集在这座山上,于是在此筑台山,"树以表嘉瑞"。第八景"龙江夜雨"所在之"龙江关"在现在南京的下关一带,以前这里有大型的官办造船厂,从湖北、四川征集来大量的木材,在此建造官船,郑和下西洋的船队的大型宝船就是在此建造并下水,一路远航。而且这里自古便是一个商品贸易极度繁盛的码头,每天各种货物在此交易,是城市经济要冲,地位亦十分重要。

其他32景都是南京历史文化与自然景观合一的代表,体现出南京城市的特色。限于篇幅在此不一一列举,一些胜景会在后文加以具体介绍。但

28

夫子庙一带今貌

吕晓 摄

《金陵图咏》之"乌衣晚照"
朱之蕃

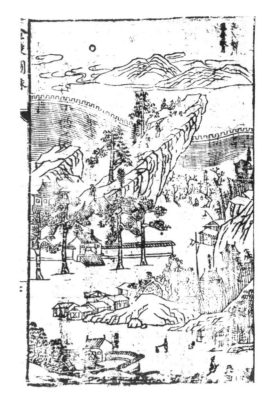

《金陵图咏》之"凤台秋月"
朱之蕃

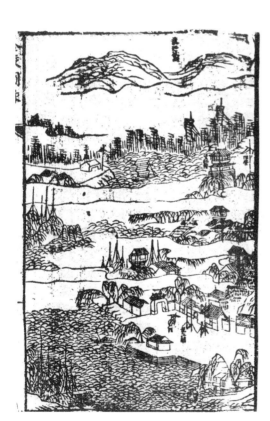

《金陵图咏》之"龙江夜雨"
朱之蕃

南京下关今貌　吕晓　摄

需特别提到的是最后一景"长桥艳赏"，即"长桥选妓"。"长桥"也叫"长板桥"，明初为了便于运输粮食，在秦淮河文德桥开了一条小运河，上面建了十几座小桥，最有名的就是长板桥。因为它连接的是南京重要的"红灯区"——"旧院"和每年举行科举考试的贡院。一座桥梁将妓女与读书人联系在一起，本身就显得十分荒谬，没想到明清之际的士人们却对此津津乐道，孔尚任的戏剧《桃花扇》便表现了秦淮名妓李香君与"复社三公子"侯朝宗的爱情故事。清初名士余怀的《板桥杂记》全都是忆写明末活跃于此的"名妓"。将"长桥选妓"列入金陵四十景在一般人眼里或许不可思议，像是古人留在尘世的一个大笑话，不理解古人为何将这一败坏风尚的市井秽事拿来炫耀。这就需要看看当时的历史文化背景。

前文提到虽然明王朝在南京建都时日不多，永乐帝都迁北京后，仍在南京保持完整的六部系统，南京仍然是南方的政治文化中心。南京的贡院是国家选拔人才的地方，每年的乡试，考生云集，因此这里集中了许多服务行业，有各种酒楼、茶馆、小吃……即使在明王朝苟延残喘的最后时刻，依然是一派歌舞升平的景象。与此同时，青楼妓院也应运而生。本来明代妓女之盛，首推南北二都（北京、南京），尤其是南京一直是明代娼妓业最发达的中心区。明初便有十六楼、富乐院等官妓的设立，到了明中晚期，文人名士狎妓之风盛行，使江南贡院所在地秦淮地区，成为旧院别馆林立之地。于是，内秦淮河上出现了"桨声灯影连十里，歌女花船戏浊波"，"画船箫鼓，昼夜不绝"的畸形繁华景象。对此，明末清初文人都有记述，如钱谦益在《金陵社夕诗序》中云："海宇承平，陪京佳丽，仕宦者夸为仙都，游谈者据为乐土。"这是指万历前后数十年间事。余怀在《板桥杂记》回顾道："洪武初年，建十六楼以处官妓，淡烟、轻松、重泽、来宾，称一时之盛事。"又云："金陵都会之地，南曲靡丽之乡。纵茵

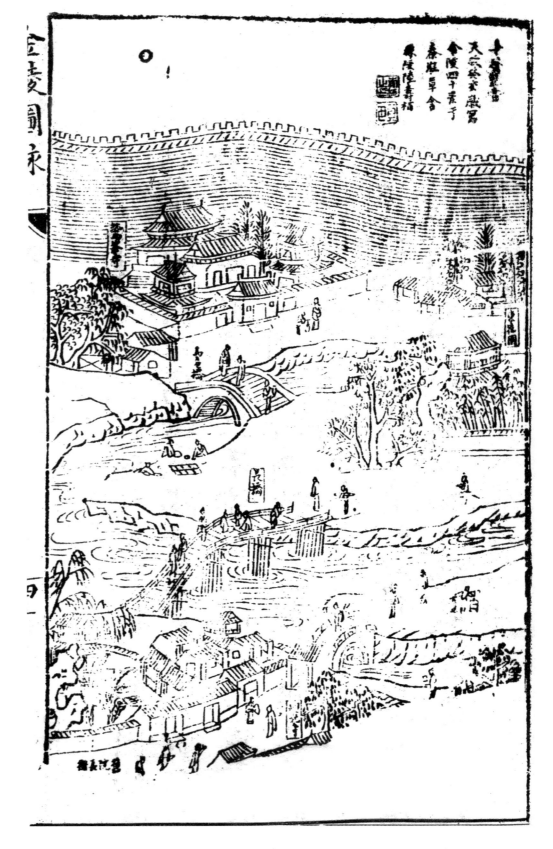

朱之蕃

《金陵图咏》之"长桥艳赏"

浪子，潇洒词人，往来游戏，马如游龙，车相投也。其间风月楼台，尊罍丝管，以及娈童狎客，杂妓名优，献媚争妍，络绎奔赴。垂杨影外，片玉壶中，秋笛频吹，春莺乍啭。虽宋广平铁石为肠，不能不为梅花作赋也。"

文人雅士，在这温柔乡里会旧友，结新知，吟诗赋曲，甚至是品评时政，商讨国事。妓女们在这样的场景下成了他们沟通联络同好的工具，甚至可以利用妓女宣扬抬高自己的社会声望。而妓女呢，她们在同文人雅士的交流中也争相提高自己的文化素养，吟诗作赋，琴棋书画便不足为怪了。文化素养越高，越能接触到上层人士，与上层人士接触越多，越能提高自己的文化素养和自己的名声。于是，在秦淮河的旧院里出现了许多名妓，这些名妓的声望在某种意义上成了许多文人的荣誉，很多人甚至为了得到名妓的青睐而费尽心事。历史上最有名的"秦淮八艳"也是在这样的背景下产生的。"八艳"不仅个个相貌身材一流，

而且诗词歌舞样样精通，更难能可贵的是她们关心天下大事，与继东林党之后的复社文人来往密切，指点江山，激昂文字，大有"巾帼不让须眉"的气概。李香君、卞玉京、董小宛与明末四公子中的侯方域、方以智、冒襄的风流韵事，柳如是主动追求文坛领袖钱谦益，并在明亡后劝其与自己一起自沉殉国，都被时人传为美谈。从这种意义上来看，"长桥艳赏"不仅代表了南京独特的妓女文化，也是金陵文化的重要组成部分。在陆寿柏的笔下，一道曲桥横跨秦淮河，文人与妓女相携而过，近处妓院门前文士迎来送往，好不热闹。院内楼阁画舫，垂柳假山，其雅致不逊于对岸的中山王徐达的东花园。远处城墙下便是鹫峰寺。古寺、名园、城墙与妓馆同处一画，充满着戏剧性。

从总体来分析，朱之蕃的"金陵四十景"全部在长江以南，江北一景也没有。这并非江北部分的山水景物不美，而是因为历代建城的重心都在

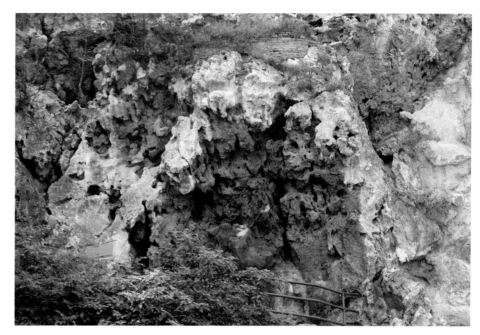

《金陵图咏》之"弘济临流"
朱之蕃

弘济寺周围的山石
吕晓 摄

江南一侧。加上江南许多景点的建筑、设施和保护都比较好，长江天堑阻隔，游客不易去江北，所以南京景点的分布重点自然就偏在江南了。城内的景点有16处，近郊的11处，稍远的13处，这不仅是金陵胜景本身区别于其他城市胜景之处，也可见朱之蕃刻意突出了金陵作为完整城市的价值，而且对金陵的"王气"特意加以强调，并非仅仅是为了"按图索径，足寄卧游之思"。

最为重要的是，朱之蕃特意叮嘱学生陆寿柏骑驴乘船，亲身游历各景，回来后以逼真的图画加以描绘。而且还追溯考究各处胜景的历史沿革，赋以诗歌，付梓出版，以传后世。将之

与文伯仁、郭存仁的画对比，更具实景特色，加上每处胜景上对于重要景物都以榜题形式标明，具有导览的作用。比如"弘济临流"一景，如果与现在弘济寺一带风景相比，可以找到许多共同点，这一带多玲珑剔透的钟乳石，与陆寿柏画中的山石便比较接近。虽然朱之蕃的"金陵四十景"以版画的形式出现，在刊刻过程中，绘画语言受到一定的限制，但陆寿柏深入景区观察后的表现，开创了金陵画家以较为写实的手法表现家乡的风物的先河，深刻地影响了清初金陵画家的山水风格。此外，在书的右页，朱之蕃发挥自己文献学的功力，对各景点的历史传承进行了细致的考证，每图一记，

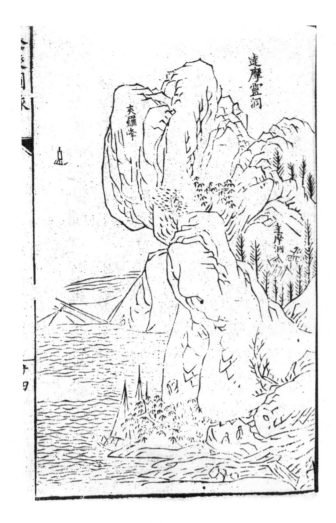

《金陵图咏》之「达摩灵洞」

朱之蕃

I. 龚贤

龚贤是清初一位著名的山水画家，其绘画风格经历过明显的变化：早年画风简率疏淡，被称为"白龚"，40岁左右开始独创"积墨法"，所作山水画沉雄深厚、浑朴酣润，这种繁复浓密的风格被称为"黑龚"，中间的过渡期为"灰龚"。因此从风格上可以确定创作的年代。

奠定了后代对这些胜景记录的基础，并且不断被沿用。

十年后，由苏州移居金陵的画家邹典创作了《金陵胜景图》卷（故宫博物院藏），采取文派典型的小青绿山水，以长卷的形式将金陵胜景集中于一画之中，画卷从城北的弘济寺开始，按顺时针方向绕城一周，可能依次画栖霞寺、灵谷寺、孝陵、皇宫、秦淮河、莫愁湖、报恩寺、牛首山、宏觉寺、凤凰台、石头城、狮子山、三山。由于没有明确的榜题，这种推测可能会存在一定的偏差。无论该画到底表现了哪些具体的景点，但这件以富丽精工的青绿山水表现的山水画卷洋溢着明媚的春光，犹如一首赞歌，给人

以愉悦之感。

美国景元斋收藏有龚贤等人所画的《明人画册》，分别为：1.魏节《燕子矶》；2.黄益《献花岩》；3.龚远《龙江关》；4.谢成《幕府台》；5.龚贤《清凉台》；6.黄益《鸡笼山》；7.盛于斯《天阙山》；8.陆瑞征《玄武湖》；9.邹典《灵谷》；10.张翀《报恩寺》。这是现存最早的一件由十位金陵画家合作的金陵胜景图，由于缺乏必需的年代信息，很难确定其创作年代，不过，从龚贤《清凉台》[1]一画的简约风格来看，当为其早年的作品，而龚贤在明亡后很快离开了南京，不太有与其他画家合作作画的可能，因此可以推断该画册当作于明亡前后。有个别参与创作的

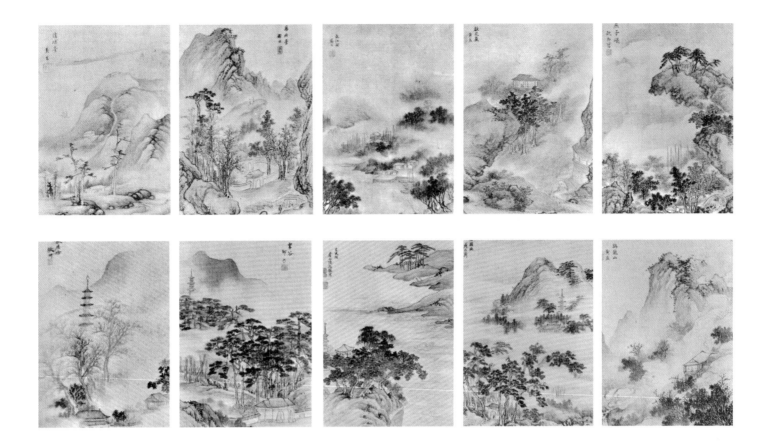

《明人画册》
清代　龚贤等
册页　绢本　设色
29.8cm×21.6cm
美国景元斋藏

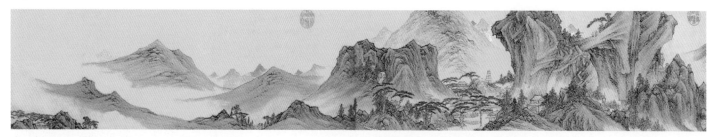

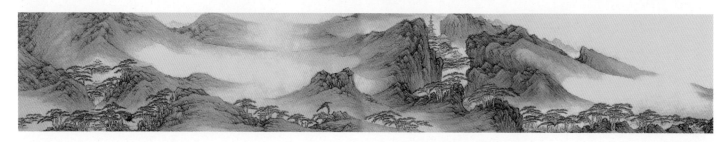

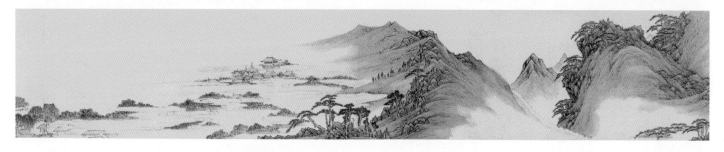

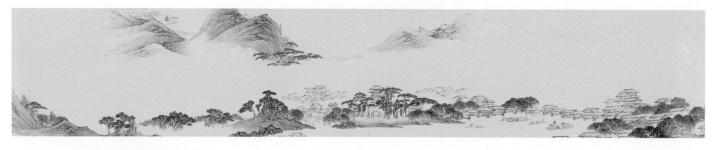

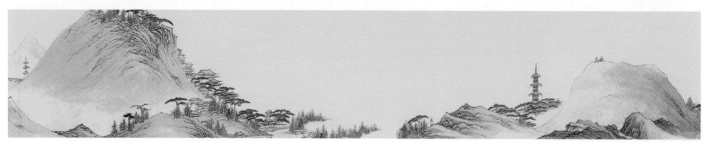

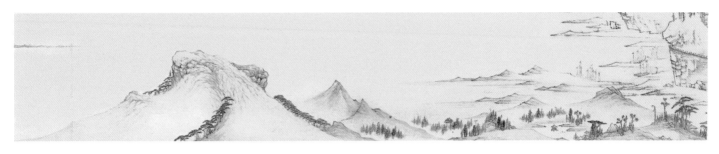

《金陵胜景图》
明代 邹典
卷 纸本 设色
29.2cm×1272.5cm
故宫博物院藏

画家生平不详，受画人也不清楚，尚待新材料发掘后再作进一步研究。不过，这套册页开启了金陵画家合作创作"金陵胜景图"的先例。从风格上看，有的属于文人画风格，如龚贤、邹典；也有的明显属于院体浙派风格，如谢成、魏节、张翀等，从另一个侧面反映出明末清初金陵画坛名手云集、多种艺术流派混杂的繁荣局面。

从这些作品可以看出，在晚明金陵繁荣的消费文化中，随着金陵地方意识的增强与确立，众多的"金陵胜景图"满含着金陵画家对家乡的赞美与热爱。

第四章

遗民情结的隐晦传达

1644年3月18日，李自成率领的农民起义军即将攻入北京城，束手无策的崇祯皇帝在万岁山（今天景山公园）的一棵歪脖子树上吊自杀，内忧外患的明帝国终于被农民起义军摧毁。不久，"冲冠一怒为红颜"的山海关守将吴三桂打开城门，清军进入关内，一路长驱直入，势如破竹。5月，江南的一部分明朝官僚在南京拥立福王朱由崧为帝，建立弘光政权。但帝国中兴的梦想在弘光帝的荒淫纵乐及马士英、阮大铖等的弄权之下迅速破灭。次年5月，弘光小朝廷的文武百官在赵之龙、钱谦益等的率领下在雨中跪迎多尔衮的清军入城。顺治十八年间，各地反抗的斗争从来没有停止过，金陵作为故明的留都，明太祖孝陵所在地，吸引了众多不愿臣服于清朝统治的明朝遗民[I]，1659年，郑成功[II]挥师北上，直指金陵，遭挫后不得不退入台湾。与此同时，清政府对于金陵的控制也最为严酷，沦为遗民的金陵文士陷入前所未有的恐慌与无助之中，这一时期，面对战后金陵残破的景象，许多诗人留下了感伤的诗篇。如明亡后绝意仕进的吴伟业，清顺治十年（1653）被迫出仕前重游金陵时作《钟山》诗云：

> 王气消沉石子冈，放鹰调马蒋陵旁。
> 金棺移塔思原庙，玉匣藏衣记奉常。[①]

> 形胜当年百战收，子孙容易失神州。
> 金川事去家还在，玉树歌残恨怎休。

当他来到昔日文风鼎盛的国子监时，一派衰败残破之景令他感慨万千，写下《遇南厢园更感赋八十韵》：

> ……
> 万事今尽非，东逝如长江。
> 钟陵十万松，大者参天长。
> 根节犹青铜，屈曲苍皮僵。
> 不知何代物，同日遭斧创。
> 前此千百年，岂独无兴亡？

I. 明朝遗民

"遗民"是一个具有浓厚政治色彩的概念，它本指劫后余生的人民，后来引申为在改朝换代后，不肯出仕新朝的臣民。"无事袖手谈心性，临危一死报君王"，尽管明王朝的政治总是让文人士大夫一次又一次地失望甚至绝望，尽管他们也曾在事前事后反复批评明朝的弊政和皇权的腐败。但是，当这个王朝真的被反叛的民众和异族的军队颠覆的时候，他们又不能接受这种现实。大儒刘宗周曾言："国破君亡，为人臣子，唯有一死。"在汉族知识分子的头脑中形成了一个奇特的逻辑：王朝的灭亡即是文明的灭绝。因此，在中国历史上，可能没有任何一个王朝像明朝的覆亡那样，涌现如此多的"遗民"，也没有哪一个王朝的更迭会引起如此强烈的文化震撼，出现从未有过的反思和检讨，在对皇权的批评和对历史的反思中，有一种来自明亡的激奋和悲怆。只是由于他们各自不同的社会地位，不同的年龄，而有不同的表现和感受。

II. 郑成功

顺治十六年（1659）六月，南明延平王郑成功率军溯江西上，大败清军，连克瓜州、镇江。七月初四，郑成功率大军进攻江宁，连营八十三，将之合围。清廷震惊，顺治帝既惊且怒，拔剑碎御座，下令亲征，因谏阻，不果行。但由于郑成功轻敌，形势急转直下。七月二十三日，郑军与清军交锋，大败，第二日，至镇江，收全军登舟出海，所克州县尽失。八月退到崇明，仍以船舰二千余艘，过崇明不克，退回厦门。

① 王焕镳：《明孝陵志》，见沈云龙主编《中国名山胜迹志丛刊》11，文海出版社，第248页。

① 清·吴伟业著，蒋剑人选，中华书局辑注：《吴梅村诗》，中华书局，1936年版，第11页。
② 清·黄生：《一木堂诗稿》卷6，第13页，《四库禁毁》补85，第498页。
③ 龚贤：《燕子矶怀古》，见刘海粟主编，王道云编注《龚贤研究集》，江苏美术出版社，1988年版，第47页。
④ 清·卓子堪编：《遗民诗》，清康熙年间刻本。

况自百姓伐，敦者非耕桑？
群生与草木，长养皆吾皇。
人理已渐灭，讲舍宜其荒。
独念四库书，卷轴夸缥缃。
孔庙铜牺尊，斑剥填青黄。
弃掷草莽间，零落谁收藏……①

遗民诗人黄生登清凉台，赋诗云：

可怜兴废地，万古一伤情。
不见黄旗气，空余白下城。
荒台留眺听，野寺暂经行，
多少南朝事，闲僧磬一声。②

画家龚贤登临燕子矶作《燕子矶怀古》一诗云：

断碣残碑谁勒铭，六朝还见草青青。
天高风急雁归塞，江回月明人倚亭。
慨昔覆亡城已没，到今荒僻路难经。
春衣湿尽伤心泪，赢得渔歌一曲听。③

另有一首《登眺伤心处》云：

登眺伤心处，台城与石城。
雄关迷虎踞，破寺入鸡鸣。
一夕金笳引，无边秋草生。
橐驼尔何物，驱入汉家营。④

诗人们以悲怆哀怨的语调反复吟咏金陵的残破，追忆昔日的繁华，表达对故国深沉的思念。其中，龚贤"橐驼尔何物，驱入汉家营"之句，更是极为大胆的控诉。但是，我们却很难在顺治年间的画作中找到标明胜景名称的"金陵胜景图"，更不要说对"金陵×景"的整体呈现的作品。这种图像大概太容易引起人们的故国之思了，而为画家所回避。可见在清初十多年的混乱与恐慌的岁月里，虽然有众多诗人反复吟咏金陵的衰败，但几乎没有画家敢于将那些会引起家国兴亡感慨的"金陵胜景"作为直接的表现对象，并将胜景的名称题于画上。

那么顺治年间的画家们如何表达他们对故国的怀念和对国家兴亡的感叹呢？遗民诗人余怀的《板桥杂记》借回忆昔日秦淮河畔旧院风流来抒写兴亡之感，以描绘妓女来寄托家国之感自然成为画家的一种选择。1651年，金陵两位职业画家樊圻和吴宏合作的《寇湄像》（南京博物院藏）便是其中最典型的例子。

寇湄即寇白门，"秦淮八艳"之一。寇家是金陵著名的世娼之家，她是寇家历代名妓中的佼佼者，余怀称她"风姿绰约，容貌冶艳"。不仅容貌上佳，而且能歌善舞，还雅好丹青。寇白门的一生，充满了传奇色彩。1642年，声势显赫的勋臣保国公朱国弼高调迎娶17岁的寇白门。按照当时的风俗，青楼女子脱籍从良或婚娶都必须在夜间进行，朱国弼为了显示威风和隆重，特派五千名手执红灯的士兵从武定桥开始，沿途肃立到内桥朱府，盛况空前，成为明代南京最大的一次迎亲场

眉樓字白門媚人靜美殊常風流絕度曲畫蘭穠如點額
飄吟詩歉消易下帷高學十八時為保國公顧三昧以金屋居
李香軍三謝秋娘此中申青系師陌保國公主所家延入官
剑門外午金于探國賣負正烏短敢匮一媚西瑞為女俠乗國子
捉宦富日馬文人除寄相依逡酒酒酬耳熱我帳威哭自歎美人〻
蕭淮江上之飄零必戰投萬將女魅家妙妹總步弟十年来花
李送命日秦淮居相偱防地死此波一泊大則魅家夕往畫白門其
一西王山余遥已患作秦淮水閣

校書冠門籲小影　鍾山拆金谿辰合作

面。但数月后，朱国弼的憬薄寡情便逐渐暴露，遂将寇氏丢一边，依旧走马于章台柳巷之间。1645年清军南下。朱国弼虽然投降了清朝，但仍被清廷软禁在北京。朱氏欲将连寇白门在内的歌姬婢女一起卖掉，白门对朱说：你如果把我卖掉，不过得数百两银子，如果让我回到南京，一个月之内我一定以万两银子来报答你。朱思忖后便答应了。寇白门着短装，骑马带着婢女斗儿返回金陵。很快在旧院姊妹的帮助下筹集了2万两银子将朱国弼赎出来。这时朱氏想重圆好梦，但被寇氏拒绝，她说："当年你用银子赎我脱籍，如今我也用银子将你赎回，我们之间可以两清了。"寇白门回到金陵后，人们都称她为女侠。她筑园亭，结宾客，每日与文人骚客相往还，酒酣耳热，或歌或哭，亦自叹美人之迟暮，嗟叹

红豆之飘零。后又嫁给扬州某孝廉，不得意复还金陵，最后流落乐籍病死。钱谦益作《寇白门》诗追悼曰："寇家姊妹总芳菲，十八年来花信迷，今日秦淮恐相值，防他红泪一沾衣。丛残红粉念君恩，女侠谁知寇白门？黄土盖棺心未死，香丸一缕是芳魂。"面对明清易代的社会剧变，柔弱的青楼女子所表现的淡定与果敢的确让那些自认为国家栋梁的男子汗颜。

在《寇湄像》中，擅画人物的樊圻以淡墨白描的形式来表现寇白门，左手放在膝盖上，右手略上举，似欲言又止。面相娟娟静美，但表情淡穆恬静，似在回忆昔日历历往事和感叹于今日的红豆飘零。吴宏以浓重的墨色画一棵苍老槎枒的枯树作为背景，树下芳草萋萋，秋风落叶，更显得人物的落寞与孤独的心境，这不仅是一个

41

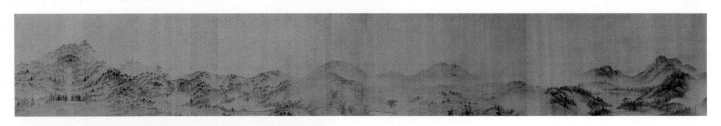

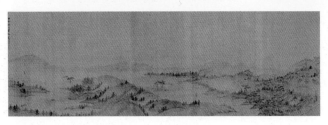

42

迟暮红尘女子的悲哀，又何尝不是众多明朝遗民的心境流露。因此，当时许多名士在画上反复题跋。其中闵华题诗道："扫尽轻烟淡粉痕，板桥旧迹黯消魂。何人剩此春风笔，省识当年寇白门。身世沉沦感不任，娥眉好是赎黄金。牧翁（钱谦益）断句余生（余怀）记，为写青楼一片心。百年侠骨葬空山，谁洒鹃花泪点斑。合把芳名齐葛嫩，一生生节一生！"既传达出此画的意境，也倾泻出金陵遗民的感伤情怀。

这样的例子还有胡慥所画《范双玉小像》（吉林省博物馆藏）。范双玉也是金陵名妓，她是一位难得的以山水画擅长的青楼画家，曾与当时金陵许多画家合作作画，用笔的率意潇洒不让须眉。明亡前，像所有富有才情的秦淮妓女一样，她受到文士众星捧月般的簇拥，易代以来，旧院的衰败使

她也不得不面对"面前冷落鞍马稀"的困境，手执纨扇、侧身独立于空阔寂寥的大江边的她，虽看不清容颜，但内心的寂寞与凄凉当不亚于寇白门。

对于山水画家来说，对于故乡昔日繁华难以割舍的眷恋，使他们难免在画中将一些带有金陵元素的景物带入到图画之中，非常隐晦地表达自己对于故国的怀念。来自松江的画家叶欣于1654年创作的《钟山图》虽然并未在画中题写"钟山图"，卷尾仅有"甲午秋日叶欣写"的落款，但画卷的景物与钟山一带的景物极为类似，尤其是末段那座松林荫翳的山峰，很明显就是明孝陵之所在。因此后人自然将其取名为《钟山图》。叶欣在1648年创作的长卷作品《梅花流泉图》和《探梅图》（上海博物馆藏），同样会让人联想到坐落在南京紫金山南麓，在中山门外明孝陵神道的环抱之中的梅花山。

《钟山图》
清代 叶欣
卷 绢本 设色
26.5cm×416.7cm
故宫博物院藏

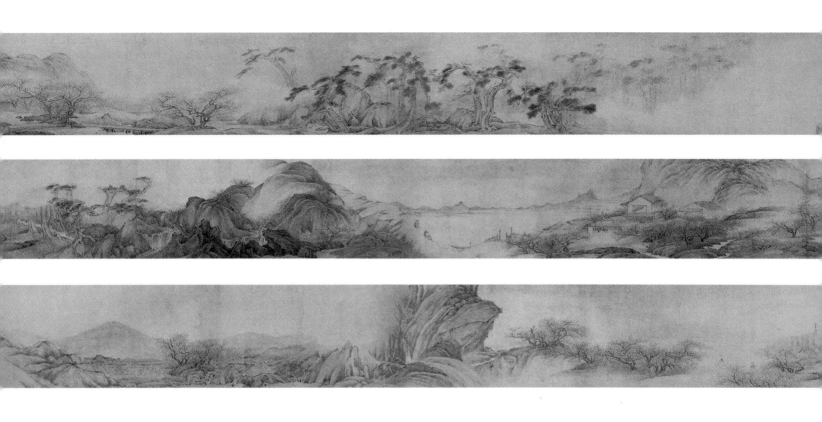

《梅花流泉图》
清代 叶欣
卷 纸本 设色
21.6cm×531.8cm
上海博物馆藏

而山径中探梅的文士很可能就是去谒陵的遗民。但两画的款识中也未提及任何确定的景点名称。因此，即使这类山水画会使当时人联想到钟山，画家本人也可能以此来传达自己对故国的思念，但这种表达却是十分隐晦的。叶欣从文人画盛行的松江流寓金陵，有人说他的长得像老妇人，性格内向，不善交往，其实，在清初的高压之下，不善交际言辞实际上是清高孤傲内心的一种外在表现。金陵画家大都长于构境，尤以叶欣为最，他善于从平凡的景物中捕捉美、提炼美，而且他的画构图平稳简练，风格幽淡明洁，绝无纵横习气，最为工细清秀，大概也与他的性格有关。金陵画派中的高岑、吴宏、邹喆等人的绘画大都用笔质实劲硬，有些用笔还过于浓重，从叶欣存世作品看，画法均以细淡见长，笔、墨、色均清雅秀逸，抒发的情感亦十分细腻。画家程正揆曾与艺评家周亮工论叶欣画云："竟陵（钟惺）诗淡远又淡远，淡远以至于无。荣木（叶欣）画似之，每见其作断草荒烟，孤城古渡，辄令人作秦月汉关之想。"[1]王士祯多次题叶欣的画也指出其孤寂淡远的意境。叶欣笔下山水营造出的这种荒凉孤寂之景不正与清初遗民的内心感受相吻合吗？面对这样的作品，怎么不使人心生惆怅，而回忆昔日的繁华。

① 清·程正揆：《青溪遗稿》卷22，康熙五十四年刊本，第18页。

第五章

遗民与贰臣的深情

1660年春天，入仕清朝的前明朝官员周亮工在北京被判极刑，消息传到南京，他的好友胡玉昆连夜赶绘了一套十二开的《金陵胜景图》寄给老友，这是现存顺治年间，唯一一件在画上题写金陵胜景名称的作品。分别画：1. 天阙；2. 凭虚；3. 摄山；4. 天印；5. 梅坞（即杏花村）；6. 钟山；7. 祖堂；8. 秦淮；9. 莫愁；10. 灵谷；11. 凤台；12. 石城，每页都直接书写具体的景点名称。其中钟山、石城、天印、秦淮这些金陵王气的象征虽然没有像朱之蕃那样排列在最前面，但并未刻意回避。第六开"钟山"中的明楼虽仅从松林中露出一角，但仍可看出来表现的是明孝陵，下方还有策杖进山拜谒的文士。为什么胡玉昆会有如此大胆而直接的表现呢？这需探究胡玉昆其人及该画的创作背景。

胡玉昆（1607—1687后）来自南京一个绘画世家，他的伯父胡宗仁[1]是晚明南京非常著名的文人画家。胡玉昆早年行迹不详，但基于其父辈、尤其是其伯父胡宗仁的声名，他在明亡前应该已经活跃于金陵的文化圈。胡玉昆与晚明四公子之一——方以智交往甚密，1641年冬，随方以智至山东

I. 胡宗仁

胡宗仁，字彭举，号长白，上元（今南京）人。明代画家。工书善画。山水师法倪瓒，晚年出入王蒙、黄公望；疏秀苍润，笔意古拙。擅写墨竹，为时人所重。代表作是《送张隆甫归武夷山图》。能书汉隶，得蔡邕遗法。亦工诗，达两千余首，其中不少都是诗中有画，意境空灵。胡宗仁活跃于晚明的南京文化圈，与钟惺、顾起元等都有交往。胡家是一个绘画世家，两代中出了七位画家。胡宗仁弟宗信、宗智，子耀昆、起昆，宗智之子玉昆、士昆均善画。其中，本书介绍的胡玉昆是一位风格独特的山水画家。

潍县，与时任县令的周亮工相识，并留在周家中为其作画，周亮工自言其蓄画册自此始。周亮工极欣赏胡玉昆之画，认为自己"入手便得摩尼珠，散珉碎璧不足辱我目矣"。1645年，清军进入南京，周亮工投降变节，但是，胡玉昆仍长期追随周亮工宦游的足迹，到过扬州、福建和北京。两人友谊笃厚，即使在周亮工被诬入狱和贬官归乡之后，胡玉昆亦不离不弃，他为周亮工作画最多，周为其赋诗亦多。通过周亮工的诗与胡玉昆的画我们可以追寻两人的交游及清初金陵画坛的风云际会。

周亮工（1612—1672）祖籍河南祥符（今河南开封），但出生在南京秦淮河附近的状元境，此地离画家、士子云集的夫子庙仅数箭之遥。周亮工是一位充满矛盾、饱受争议的人物。这位曾在潍县抗清而深受百姓爱戴的前明进士，却在弘光政权覆亡后投降了清朝，先后出任两淮盐运使、福建按察使、户部右侍郎、江宁粮宪等职。身逢国变，周亮工选择了降清出仕，但对其失节之举，当时的一些明遗民已不止于"谅"。魏禧在为周亮工的文集《赖古堂集》作序时盛赞其文并称其人："公蒙难而人乐为之死，公死而天下之名士怅怅乎无所依归，岂偶然哉！"[1]原来，周亮工不仅利用自己的身份为众多的遗民提供过政治上的庇护与经济上的赞助，更可贵的是，周亮工少有文名，为文以复古自任，不肯随附时调，开倡了清代新诗风的先声，得到诗坛大家钱谦益的推许。他更是一位嗜画成癖的鉴赏家和收藏家，"凡海内之士，有以一竹一木、一丘一壑见长

者，无不曲示奖借，收之夹袋。而海内之士，凡能为一竹一木、一丘一壑者，亦无不毕竭所长，以求鉴赏。"[2]连生性孤傲的画僧髡残也评周亮工为"文章诗画之宗匠也"，"为当代第一流人物，乃赏鉴之大方家"。作为权威评论家，周亮工成为金陵画家交流与合作的一个中心，形成了以他为中心的艺术圈，许多画家因周亮工的奖掖提携而名垂画史。因此，周亮工的失节与他在遗民中的崇高地位，形成了鲜明的对照。

顺治十二年末（1655），降清入仕的周亮工遇到了人生的又一次严重打击。他从福建赴京述职，被擢升户部右侍郎，却由于清政府对降清汉官利用与防患的摇摆态度，加上朝中大臣的派系之争，周亮工成为政治斗争的牺牲品。7月，福建总督佟代对周亮工提出弹劾，理由是他在闽贪酷，被革职并回闽接受调查。虽然后来发现罪名为"莫须有"，仍于1658年被押往刑部，入狱等待再次审问。1660年"四月，三法司遵旨覆审周亮工一案，拟立斩，籍没；……得旨：周亮工依例应斩，着监候，秋后处决，家产籍没"[3]。当年夏天，在南京的胡玉昆得知这一消息后，精心为周亮工绘制了这套《金陵胜景图》。在这特殊的时刻，这套《金陵胜景图》已不是一般意义上对城市实景的描绘，而是具有深刻的文化、思想内涵的作品。

第一开"天阙"所画为南京城南三十里的牛首山，因有座山峰东西相对，就像牛的两只角，因此以前又叫"牛头山"。传说东晋元帝司马睿立都建康（今南京），想建宫城阙，就是立在皇宫门前两边供瞭望的楼阁，以示

① 清·周亮工：《赖古堂集》，清康熙十四年周在浚刻本。
② 清·张遗：《读画录序》，见周亮工《读画录》序。
③ 王先谦：《东华录·顺治三十四》。

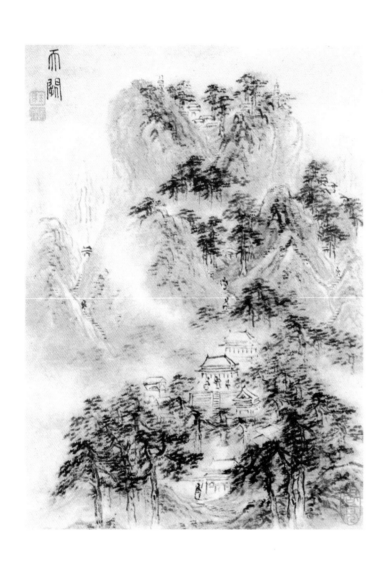

皇权的至尊。道学术数大师和游仙诗的祖师郭璞说：建阙不利于皇宫风水，建议不作。实际是建议晋室不要大兴土木耗钱财。丞相王导闻言，指着牛首山两峰说："此天阙也"。意思是说这就是天然的城阙。所以后来又把牛首山称为"天阙山"。牛首山最大特点是寺庙众多，林木荫翳。南朝刘宋孝武帝大明五年（461），牛首山西峰南坡山洞里，曾住过高僧辟支和尚，他在此洞中"立地成佛，上天为仙"，因此住过的山洞称辟支佛洞，又称佛窟洞。牛首山一度亦称仙窟山。南朝梁代佛教盛行，牛首山南建有佛窟寺（今宏觉寺），唐代又添建宏觉寺塔。唐太宗贞观六年（632），牛首山成了佛家"牛头宗"（一名"牛头禅"）的发祥地。佛家称"江表牛头"即指此。塔有碑，碑文《牛首山第一祖融大师新塔记》，为著名诗人刘禹锡所撰。自梁代到明代的千余年间，牛首山一直是僧人咸集，群贤毕至之地。牛首山植被丰茂，春季桃李灿若云霞，加之漫坡的杜鹃、山茶，风景宜人，是南京百姓春游的佳处，有"春牛首"之称。朱之蕃称此山"连接祖堂献花岩，回观台殿层叠，有若画屏，朝夕烟岚，极为奇胜，游览者忘倦，即寒暑无间也"。胡玉昆以写意的笔法再现了牛首山庙宇林立，林木荫翳之景，各景点之间以山间崎岖的小路相连接。小路上点缀一些进山拜谒的文士。

第二开"凭虚"所画为"凭虚听雨"一景。凭虚阁在南京城北鸡笼山的最高处，倚岩而建，凭阁远眺，南京城星罗棋布的街巷一览无遗。如果遇到下雨天，山间的树木在淋漓的雨声下

《天阙》（《金陵胜景图》之一）

清代　胡玉昆

册页　纸本　设色

25.5cm×18.4cm

美国私人藏

摇曳，恍然云霄之上也。胡玉昆此开
是古代绘画中很少画出雨意与雨声的
杰作。饱含色墨的笔写出雨中树木的
摇曳多姿，复以简洁的笔法绘出倚岩
而建的高阁，阁后的青山在雨中仅现
朦胧的身影。这一切经大笔蘸淡墨斜
刷出的雨势变得更加朦胧，让人似乎
听到急骤的雨点击打树叶与房舍的脆
响，看到雨水在地面上溅起的层层雨
雾。就在这倾盆而下的大雨之中，近
处山路上出现了一个撑伞的小小身影，
艰难地向树后的高阁走去，阁上隐约
可见一文士凭窗眺望，翘首盼望友人
的到来。虽然我们无法见到两人的面
容，但在这大雨的奏鸣中似乎能感受
到他们相见的急切心情。这开"凭虚"
让我们想到了现代画家傅抱石的某些
风雨之作，但胡玉昆比傅抱石早了300
年。

　　第三开"摄山"所画为栖霞山，在
南京城东北五十里。因山中多草药，
可以治病救人，故名摄山。重岭孤峙，
形如伞盖，故又名伞山。南朝宋、齐
年间的隐士明僧绍曾居此，后舍宅为
寺。山上最著名的是千佛岭、天开岩。
传说当年明僧绍见山崖放光而立志凿
山造佛像。梁大同六年（540）三圣殿
佛龛上又出现"佛光"，轰动一时，当
时许多贵族都纷纷前来凿石造像，于
是形成了千佛岭。山中还有中国佛教
三论宗的祖庭之一栖霞寺。栖霞山林
木幽深，登上山顶俯瞰，长江环绕，
景色极为优美。胡玉昆此开表现了摄
山栖霞寺及千佛岩的景象，总体显得
比较写实。

　　第四开"天印"所画为南京城南
的方山，地处南京中华门外江宁县境，

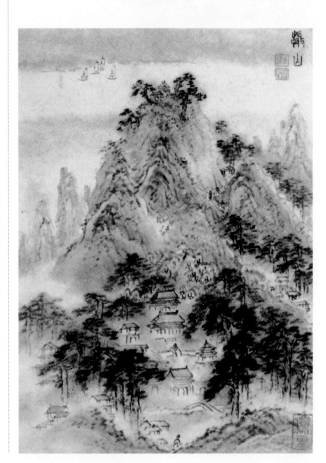

《凭虚》《《金陵胜景图》之二）
清代　胡玉昆
册页　纸本　设色
25.5cm×18.4cm
美国私人藏

《摄山》《《金陵胜景图》之三）
清代　胡玉昆
册页　纸本　设色
25.5cm×18.4cm
美国私人藏

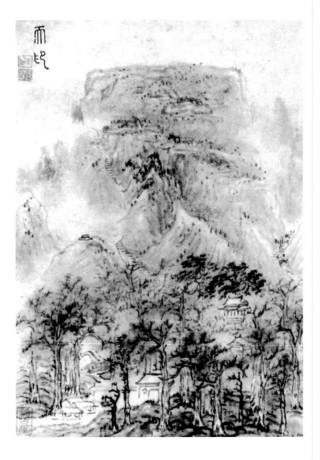

《天印》（《金陵胜景图》之四）
清代　胡玉昆
册页　纸本　设色
25.5cm×18.4cm
美国私人藏

I. 杏花村

"清明时节雨纷纷，路上行人欲断魂。借问酒家何处有？牧童遥指杏花村。"这首晚唐著名诗人杜牧特写的七绝《清明》，脍炙人口，历来受人称道。但诗中的"杏花村"却众说纷纭，或云在山西的汾阳，或云在安徽的池州，或云在湖北麻城市歧亭镇。

距南京约15公里。据《丹阳记》载："形如方印，故名方山，亦名天印矣。"方山海拔209米，为南京地区著名的死火山口，故山顶平坦，不生杂树，唯蔓草遍布如茵。方山原为佛教、道教盛行之处，有东露寺、洞玄观、宝积庵、定林寺、海慧寺等。胡玉昆所表现的是方山的冬景，山顶平坦，几乎没有林木，山下林木尽凋，唯有几株苍松仍青翠如旧。林间隐现庙门及大殿，画的可能是定林寺。

第五开"梅坞"所画为杏花村，即唐代诗人杜牧"借问酒家何处有，牧童遥指杏花村"之处。在南京城西下浮、上浮两桥之内，逼近城墙，与凤凰台相接。旧有古杏林，立春便游人如织，杏树被践踏，于是当地人就把杏树砍掉当柴烧，到明末清初所剩只有十分之一了。一般画家绘此景都会作临近城墙的村舍杏树。胡玉昆却采用了较高的视点，且大部分留白，将这处景色表现得平旷而淡远，在初春的薄雾中，沿江的杏花竞相开放，村舍散布在杏林之中，沿河岸列布。远处，船桅林立，连绵的群山的身影几近于无，充满着诗意与画意。

第六开"钟山"由于明太祖朱元璋的孝陵在钟山，因此，此处成为清初遗民凭吊故明的重要场所。胡玉昆此画便表现了松柏环绕的孝陵明楼，山间还画有进山谒陵的文士。

第七开"祖堂"画祖堂幽栖寺。祖堂山位于牛首山南，系牛首山分支。祖堂山古名幽栖山，因山上建有幽栖寺得名。唐贞观初，法融禅师在此得道，成为佛教南宗的第一祖师，山也更名为祖堂山。山上有芙蓉峰、天盘

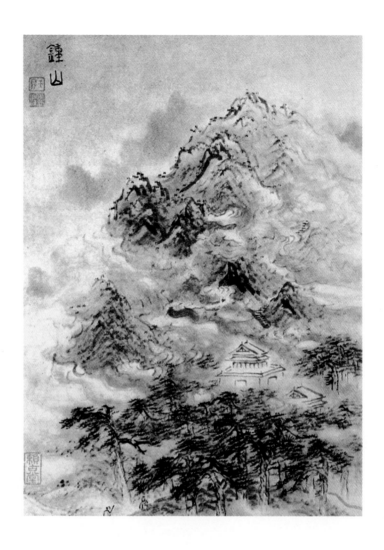

《钟山》（《金陵胜景图》之六）
清代　胡玉昆
册页　纸本　设色
25.5cm×18.4cm
美国私人藏

《梅坞》（《金陵胜景图》之五）
清代　胡玉昆
册页　纸本　设色
25.5cm×18.4cm
美国私人藏

岭、拱北峰、西风岭等山丘。主峰芙蓉峰海拔256米，层峦叠翠，耸入云端，状若芙蓉。山间云雾缭绕、山谷幽深，松涛竹海，引人入胜。山南有石窟，相传为当年法融禅师入定之处，有百鸟群集献花之奇，故名献花岩，此处石峰奇秀，悬崖千尺。南麓建有幽栖寺，山僻寺荒，游人罕至，其幽寂远过于牛首山之弘觉寺，清初著名画僧髡残便是该寺住持。胡玉昆所画的很可能就是幽静的幽栖寺，近景一条小径通往林间的寺门，后面隐现几间禅堂，林杪复与薄雾相融，清幽至极。

第八开"秦淮"绘秦淮河两岸景象。对于周亮工来说，秦淮河具有特别的意义，因为他不仅出生在这里，并在此他度过少年时光，与秦淮河边的众多画家和文人建立了终生的友谊，明亡后，他曾多次回到南京。对于生于斯、长于斯的周亮工来说，秦淮是他魂牵梦萦的地方，他曾请人为自己刻了一方"半生明月梦秦淮"的印章，还曾与胡玉昆在舟中谈论往昔在秦淮河的风流，作有《舟中与胡元润谈秦淮盛时事次韵四首》。但自从1655年遭受弹劾受审入狱以来，周亮工家也连年

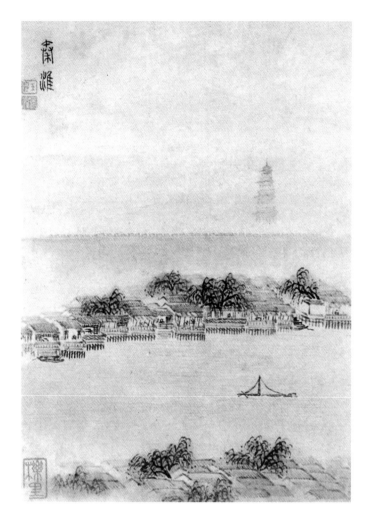

《秦淮》《《金陵胜景图》之八）
清代　胡玉昆
册页　纸本　设色
25.5cm×18.4cm
美国私人藏

《祖堂》《《金陵胜景图》之七）
清代　胡玉昆
册页　纸本　设色
25.5cm×18.4cm
美国私人藏

遭受巨大变故：1656年、1658年他的母亲和父亲先后病逝于南京；1659年，其子又在扬州病夭，周亮工均无法前去吊唁。在狱中的周亮工对自己不公的命运曾发出过强烈的反抗，1659年，其好友许友为他作《群鸦寒话图》，周亮工受启发写了《寒鸦颂》，有很多遗民作诗相合。此事拉近了周亮工与许多遗民的关系，南京的遗民画家张风为他作画，画中一个佩一葫芦的人手持宝剑，用手摩挲，双目注视。在画上题道："刀虽不利，亦复不钝，暗地摩挲，知有极恨。"周亮工能感受到张

风是借此表达对于当局的愤恨之情，一直非常珍视这张画。胡玉昆在表现"秦淮"一景时，所有的景物都用淡淡的花青渲染，加上若隐若现的城墙和远处报恩寺琉璃塔朦胧的影子，使繁华的秦淮河笼罩在凄清迷离的氛围之中，恰恰吻合了周亮工当时悲怆的心情，必将引起他强烈的心灵共鸣。

第九开"莫愁"画南京城西水西门外的莫愁湖。六朝时这里还是长江的一部分，唐时叫横塘，后来由于长江和秦淮河的河道变迁而逐渐形成了湖泊，北宋乐史的《太平寰宇记》中最早

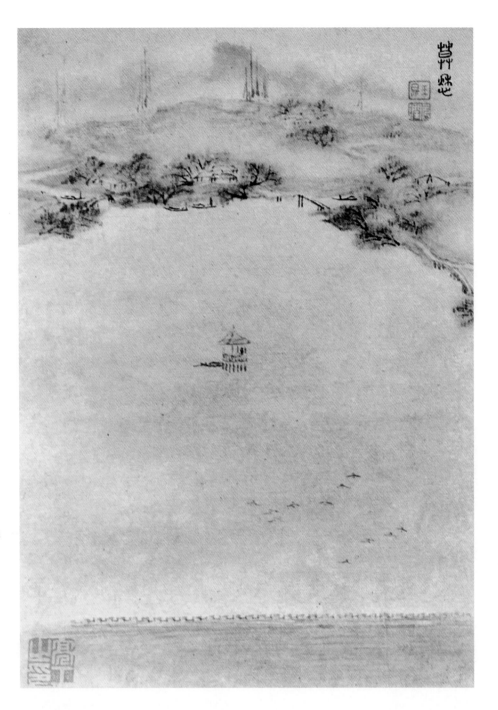

《莫愁》(《金陵胜景图》之九)
清代 胡玉昆
册页 纸本 设色
25.5cm×18.4cm
美国私人藏

开始有"莫愁湖"之名。莫愁湖之名，一传是南齐时洛阳少女卢莫愁远嫁江东，居于湖滨而得名，就像梁武帝《河中之水歌》中所描述的："河中之水向东流，洛阳女儿名莫愁。莫愁十三能织绮，十四采桑南陌头，十五嫁为卢家妇……"另有一说来自《太平寰宇记》的记载：卢莫愁是南齐时的名歌妓，善于歌唱《石城乐》（又名《莫愁乐》）。明代初年，莫愁湖逐渐发展成为著名的园林，在湖边建有一座高楼。相传明朝的开国元勋徐达在楼中与明太祖下棋，徐达胜出，太祖因此把此湖赐给他作为私人园林，对弈之楼即称为"胜棋楼"，凭栏远眺，湖色在望，是全湖风景最佳之地。胡玉昆此画选择了一个非常巧妙的角度，似乎是越过水西门的城墙来远眺莫愁湖，宽阔

《灵谷》(《金陵胜景图》之十)
清代 胡玉昆
册页 纸本 设色
25.5cm×18.4cm
美国私人藏

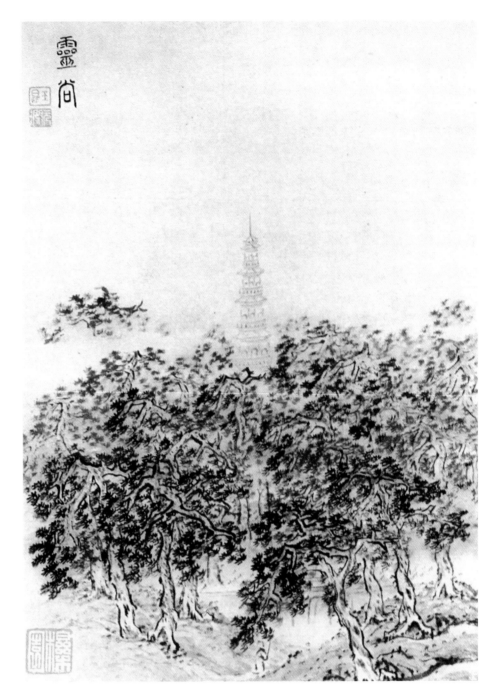

的湖面占据了画面的大部分空间，湖心一亭独立，近处飞鸟竞翔。远处的湖岸，长桥垂柳，房舍散布其间。更远处则隐现江上船桅和连绵的群山。

第十开"灵谷"表现的是"灵谷深松"的画境，万松林立，林海松涛间隐现一座高塔，这就是位于钟山东南的灵谷寺。其风格让人联想到钟惺的画作。

第十一开"凤台"所画为"凤台秋月"，胡玉昆此页下半部分画丛林掩映的庙宇，树后一高台隆起，这就是凤凰台。台上两文士静坐高台之上仰望明月，上方仅以淡墨勾画圆月，剩下皆留白。台后那段城墙不仅将画面自然分为一疏一密的两部分，使人产生怀古之悠情，吟诵起诗人李白那段脍炙人口的诗句："凤凰台上凤凰游，凤去台空江自流。"

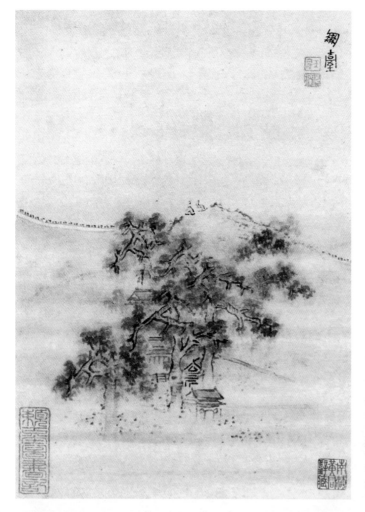

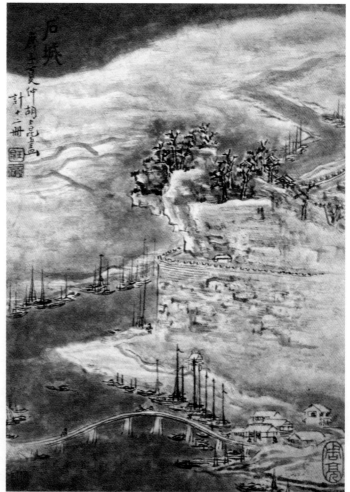

54

《凤台》(《金陵胜景图》之十一)
清代　胡玉昆
册页　纸本　设色
25.5cm×18.4cm
美国私人藏

《石城》(《金陵胜景图》之十二)
清代　胡玉昆
册页　纸本　设色
25.5cm×18.4cm
美国私人藏

I. 塞外

从顺治年间开始，重犯的流放地大多是东北重镇宁古塔，如抗清名将郑成功之父郑芝龙；文人金圣叹家属；著名诗人吴兆骞；思想家吕留良家属等等。他们的到来，传播了中原文化，使南北两方人民的文化交流得以沟通。流民的涌入改变了当地以渔猎为生的原始生活方式，教他们种植稷、麦、粟、烟叶，采集人参和蜂蜜，使农业耕作得到发展。

第十二开"石城"所画为石头城，即现在南京的石头城公园的鬼脸城。古时，此处地势十分险要，一边为江，一边为山，东吴孙权最早在此筑城，将此处山石堑断，借势修建城墙，形成陡绝壁立的关隘。诸葛亮称之为"石城虎踞"。明末清初，长江改道至十数里外，秦淮河流过石头城外，成为护城河的一段，但仍可通船，并建有石城桥与河外相连。"石城霁雪"成为"金陵四十景"中非常重要的一景。胡玉昆所画便是一场大雪后石头城一带的风光。全画纯以墨加花青绘成，天空墨色极重，江水墨色稍淡，复以墨笔画出城墙的轮廓，点出杂树、村舍、拱桥，共同衬托出天地间一片静寂的皑皑雪景。天寒地冻之际，江中船只大都收帆靠岸，但仍有一渔翁于寒江独钓，路人迎着寒风在桥上孑孑前行。"石城"是这套册页的最后一开，画家在此书写了年款，就此收笔。

胡玉昆所画《金陵胜景图》虽然没有任何抒写情感的题诗，但他通过这些周亮工耳熟能详的金陵胜景传达出他们共同的故国之思，充满着怀古意向，对于即将赴死的周亮工也是一种心灵的慰藉。所幸的是，当年值太皇太后六十大寿，顺治皇帝晓谕刑部，监狱的犯人都减了刑，那些朝审没有结案的犯人，依照法例都流放塞外。正当周亮工告别友人准备到寒荒的东北时，第二年正月，顺治帝驾崩，周亮工被赦，后又再次被起用。周亮工收到胡玉昆的画后，心领神会，对该画极为珍视，几乎每页都钤上了自己的印章。但是，画上不仅没有周亮工自己的题跋，也没有其他的人题跋，这大异于周亮工一贯喜欢请友人为心爱之作题跋的做法，看来，在当时紧张的政治空气之下，周亮工虽珍视该画，但因其意旨也不得不秘而不宣。

第六章

胜景图中的官方立场

1667年，江宁知府陈开虞准备修《江宁府志》，他嘱咐画家高岑绘"金陵四十景"，刊刻于志书中。

高岑（1616—约1689后），字蔚生，"金陵八家"[1]之一，公认的遗民画家。与其兄高阜"同有时誉"，但两人选择了不同的人生道路，最终却殊途同归。高阜（康生）早年与周亮工一样致力于科举应试，但举业并不顺利，在明代他未能考中科名，入清后曾参加顺治七年（1650）的乡试，仍名落孙山，从此断绝出仕的念头。高岑生而伟岸，可能是个美髯公，却喜佞佛，早年便厌弃举子业。不过他并未放弃文学上的追求，周亮工说他喜欢作诗，尤其喜欢中晚唐的诗，经常写出好的诗篇，曾跟随南京著名文人画家陈丹衷学习诗歌和绘画。最终兄弟两人都选择了隐居秦淮岸边，侍奉孀居的老母，卖文卖画为生。周亮工曾作《有怀高康生蔚生》一诗云：

> 长者常上书，少者闲抱膝。
> 出处虽不同，为养志则一。

闭户抗前修，何者为名实。
薜荔满阶庭，秋风吹素室。
肃肃纺声中，兄弟同吮笔。

兄弟二人安贫若素，勤于砚耕的形象跃然纸上。兄弟俩安贫守节的生活可能缘于先父的教导，其父在明亡前后辞世，是一位隐居的高士，曾在房舍外植薜萝以明志。为了纪念亡父，高阜特意将其宅取名为"萝栖"，他自己的文集亦名为《萝栖稿》。

在一般人的眼中，高岑是一位品性高洁的画家，周亮工有七律《与高蔚生兼示康生》，云：

> 我友高岑国士风，少年期作黑头公。
> 但悲龙剑犹藏匣，不信虬髯可挂弓。
> 白首人来新雨后，青溪酒尽暮烟中，
> 薜萝兄弟墙东好，一字休教与世通。[1]

台湾学者何传馨先生认为，可能受陈丹衷由仕而隐的影响，高岑也有藏用之志，并在政治上有所意图，他还引高岑与"金陵八家"之一的吴宏的

① 清·周亮工：《赖古堂集》卷十，第12页。

I. 金陵八家

"金陵八家"是清初活跃于南京的八位画家，其组成历来有不同的说法，最常用的是清人张庚在《国朝画征录》中的名单，分别是：龚贤、樊圻、吴宏、邹喆、谢荪、叶欣、高岑、胡慥。据笔者最新研究，"金陵八家"最早由周亮工品题，其组成是：张修、谢成、樊沂、樊圻、吴宏、邹喆、高岑、胡慥，他们都是一些活跃于清初的职业画家，且与周亮工都有交往。

《金陵四十景图》

清代　高岑

收入《江宁府志》

萧平藏

「杏花问酒」「朱书」（左）

与「高画」（右）对比

通信："足下移居近仆，共灶蒸梨，同畦剪韭，深欢素心，但隔篱有人，遂使我豪举顿失，经时局蹐。"①来加以佐证。虽然这种推测无法得到印证，但由高岑入清后的行为来看，将之归入遗民画家应该是没有问题的。

但是，高岑的另一身份是职业画家，为了生计，他不可能完全断绝与清朝官员来往，除了周亮工这个特例之外，高岑曾为一些地方官吏作过画，此次他为《江宁府志》所作的《金陵四十景图》便是其中一例。

《江宁府志》由知府陈开虞主持修纂，他特意邀请了清初南京最著名的遗民张怡来主持撰写。张怡是明代的诸生，以荫官锦衣卫镇抚，入清后隐居摄山白云庵，在纸屏上书写"忠孝"二大字，身着麻衣，头戴葛巾，终其一身，五十余年不入城市一步。这里就出现了一个问题：两位公认的遗民参与到清朝官员组织的修志工作中，那么，高岑的《金陵四十景图》会包含遗

① 清·周亮工：《结邻集》卷五，第11页。

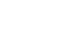

「燕矶晓望」「朱书」（左）与「高画」（右）对比

民情结吗？

　　高岑的《金陵四十景图》（以下简称"高画"）基本延续了朱之蕃《金陵图咏》中的《金陵四十景》（以下简称"朱书"）。"朱书"与"高画"都为版画作品，但"朱书"右页为画，图均为竖构图，左页为考证各景点历史沿革的图记和诗咏，故所载文字更详。"高画"每一景跨对页，故均为横构图，图记书于画面之上，空间有限，既不录诗咏，介绍性文字也较简，更具地理志图示作用。对比两书各景点的画面，虽有横竖构图之别，但《江宁府志》高岑所画"金陵四十景"明显受到朱之蕃《金陵图咏》的影响，画面的构图与细节都非常相似，如"杏花村"一开，连近景射箭的场景安排都相似。而且它们都是从实景中来的。但是，两画也有很多变化：

　　首先，胜景的排列顺序有明显的变化，胜景排列顺序如下图：

朱之蕃《金陵图咏》	高岑《金陵四十景》
1．钟阜晴云	1．钟阜山
2．石城霁雪	2．石城桥
3．天印樵歌	3．牛首山
4．秦淮渔唱	4．白鹭洲
5．白鹭春潮	5．天印山
6．乌衣晚照	6．狮子山
7．凤台秋月	7．凤凰台
8．龙江夜雨	8．莫愁湖
9．宏济江流	9．赤石矶
10．平堤湖水	21．后湖
11．鸡笼云树	22．桃叶渡
12．牛首烟峦	23．杏花村
13．桃叶临流	24．治城
14．杏村问酒	25．幕府山
15．谢墩清兴	26．神乐观
16．狮岭雄观	……
17．栖霞胜概	32．龙江关
18．雨花闲眺	33．灵谷寺
19．凭虚听雨	34．祈泽池
20．天坛勒骑	36．弘济寺
……	37．嘉善寺
38．花岩星槎	38．天界
39．治麓幽栖	39．秦淮
40．长桥艳赏	40．报恩塔

胜景排列顺序除了第1、2、7景相同外，其他几乎完全不同：如第3景"天印樵歌"变为第5景，第4景"秦淮渔唱"退至39景。第8景"龙江夜雨"退至第32景。也有的景点被提前，如12景"牛首烟峦"提前到第3位，而16景"狮岭雄观"提前到第6；还有一些胜景进行了更换，如第6景"乌衣夕照"换成了第9景"赤石矶"，第20景"天坛勒骑"由与之相邻的"神乐观"代替，且排名26。

这些变化是有意还是无意呢？前文提到朱之蕃的"金陵四十景"是明代中叶以来金陵文人对家乡名胜古迹的考据之风下的产物，带有明显的地域意识。因此，他的"金陵四十景"的组合顺序其实是有其用意的，前四景都是金陵作为"虎踞龙蟠"帝王之都的象征，而高岑却在两景的图记中明显回避它们作为帝王之都象征的内容。如"钟阜山"："在府治东北，汉末有秣陵尉蒋子文逐盗遇难，吴大帝为立庙，封曰蒋侯，因避祖讳，改钟山为蒋山。自梁以前寺至七十余所，后为明太祖孝陵禁地。国朝犹立有守陵人户存焉。"不仅未提"孔明称为钟山龙蟠"，反而

「钟阜晴云」「朱书」（左）

与「高画」（右）对比

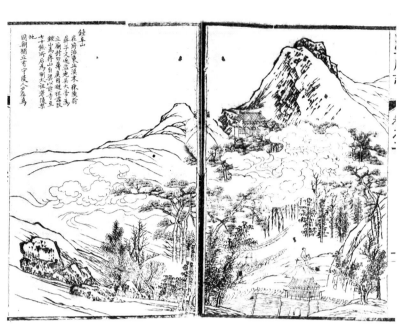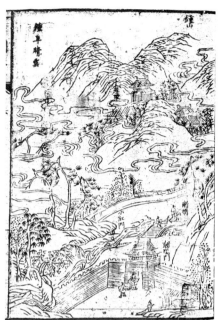

「石城霁雪」「朱书」（左）

与「高画」（右）对比

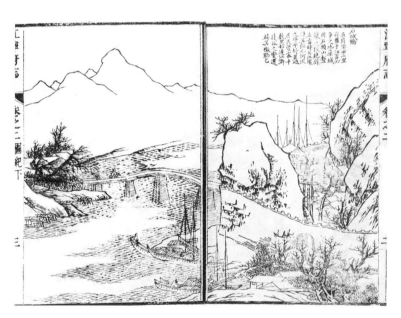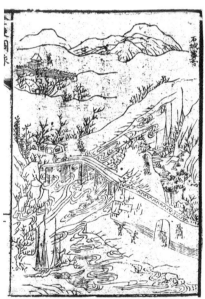

强调了清朝初年仍派有守陵人守护前朝的孝陵。在"石城桥"中也未提"孔明称石城虎踞"。"朱书"第6景"乌衣晚照"所指乌衣巷三国时里是东吴禁军驻地，东晋时为王导、谢安故居。高岑将其换为了不太重要的"赤石矶"。此外，"朱书"第20景"天坛勒骑"为明朝祭天之所，高岑却换成与之相邻的"神乐观"，且排名26。

胜景排列顺序的变化和两处胜景的更换说明"高画"与"朱书"的用意存在很大区别，"朱书"是为了突出金陵作为帝王之都的尊崇，而"高画"将"朱书"的前八景彻底打乱，其目的很可能是为了淡化金陵的"王气"，并削弱其重要性。

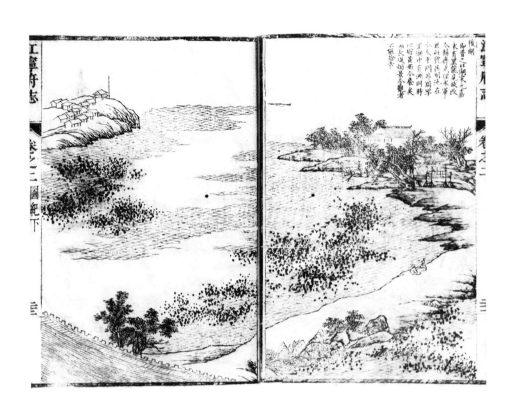

玄武湖

吕晓 摄

金陵四十景之「后湖」

高岑

其次，对比"朱书"与"高画"，还可以看出朝代更迭给金陵带来的变化。首先，一些称谓发生了变化，如玄武湖为避康熙玄烨之名讳，改为后湖。鸡笼山的"国学"变为"府学"。一些曾经属于官府的胜景因朝代变更而破败，如前面提到的玄武湖。"朱书"言："湖中有洲，洲上置库以贮图籍，禁不得游，惟长堤障水，一望荷芰灿烂，香风远来。夹堤高树，坐荫纵观，不能舍去。"而"高画"言："湖中有洲，明时以贮黄册，今废矣。而长堤烟景，今观者不能舍去。"说明玄武湖在清初已非禁地，其贮藏图籍的库司已不存。

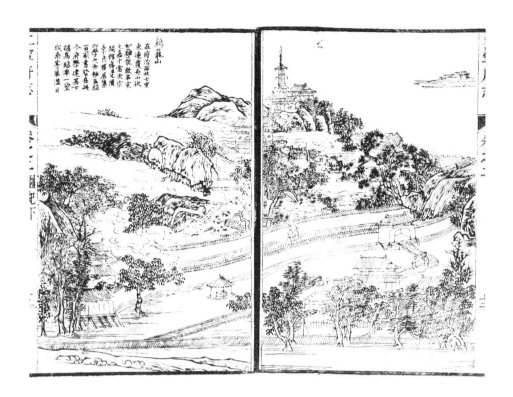

金陵四十景之"鸡笼山"

高岑

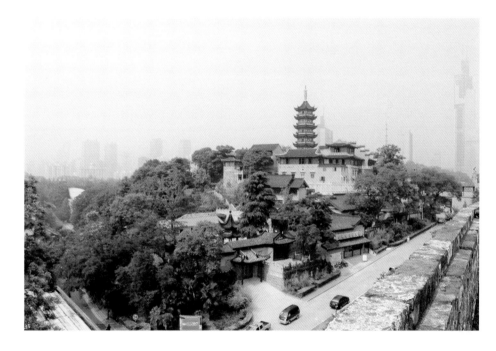

鸡鸣寺

吕晓 摄

晚明为人们"坐荫纵观"的长堤障水，已成为人们游览的"长堤烟景"。但因为不再属于政府管理，清初玄武湖一带呈现破败之景。又如桃叶渡，"朱书"言："迄今游舫鳞集，想见其风流。"《江宁府志》则言："昔年游舫鳞集，想见大令风流，今则甃以石桥，无复渡江之楫矣。图此以存旧观。"桃叶渡位于南京秦淮河与古青溪水道合流处附近，即现在南京夫子庙淮青桥东。为"十里秦淮"的一个古渡口，曾是六朝时期一处著名的送别点。相传东晋时代，大书法家王羲之的七子王献之，常在这里迎接他的爱妾桃叶渡河。那

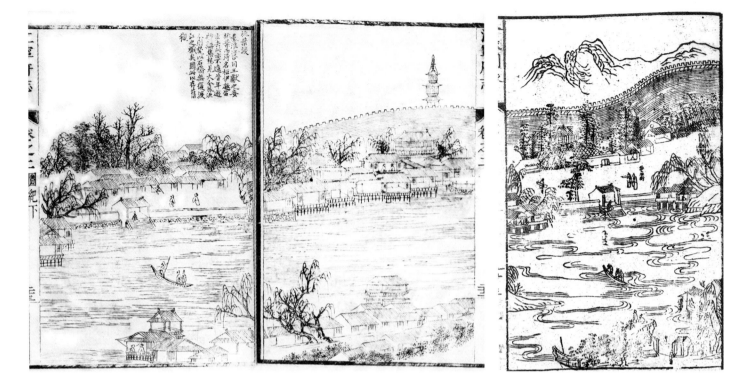

"桃渡临流"'朱书'(左)与'高画'(右)对比

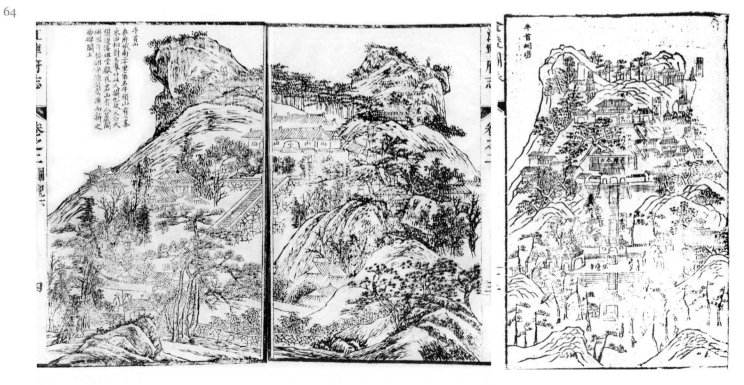

"牛首烟峦"'朱书'(左)与'高画'(右)对比

"狮岭雄风"："朱书"（左）与"高画"（右）对比

时内秦淮河水面宽阔，遇有风浪，若摆渡不慎，常会翻船。桃叶每次摆渡心里害怕，因此王献之为她写了一首《桃叶歌》曰："桃叶复桃叶，渡江不用楫；但渡无所苦，我自迎接汝。"从此，渡口名声大噪。从六朝到明清，桃叶渡处均为繁华地段，河舫竞立，灯船箫鼓。从"高画"上的题记可知，明末游船如鳞的桃叶渡到了清初却建了一座石桥，不需要再以船来渡河，河上大概也冷清多了。不过高岑按照明代的旧貌来绘制，因此，这一开构图与

造境都与"朱书"十分相似，都绘城墙内，房舍沿秦淮河而建，河中央都布置了过河的游船。

再就是，"朱书"每一处胜景上都有榜题，标出了重要的景点名称，具有明显的图示作用，而"高画"省略了这些榜题，都不标出景点，画面更具完整性与艺术性。然而，却有两处例外：一、第3景"牛首山"题有"含虚阁"三个字；二、第6景"狮子山"上标有"紫竹林"三个字，这是为什么呢？两书对各胜景的介绍基本上相同，但

"高画""牛首山"的介绍文字中有"山有含虚阁，独踞奇胜。郡守陈开虞扩而新之，勒碑阁上"。原来含虚阁经陈开虞的扩建和翻新，为此专门立碑铭记。"狮子山"的介绍文字中则有"稍南有紫竹林禅院，颛愚和尚至金陵始建，郡伯陈开虞修造一阁一亭，登眺始旷，爰勒记于石"。同样陈开虞有关，画家才特意加以文字说明。周亮工为高岑《金陵四十景》所作序云："太守陈公属蔚生（高岑）图其胜迹，蔚生抽笔得七十余幅，刊列志首。"说明高岑是受知府陈开虞的委托来创作"金陵四十景"，那么，作为委托人，又是《江宁府志》的主修者，知府陈开虞在景点的选择、排序及其表现风格等方面应该都对画家提出了自己的要求。那么高岑创作的金陵四十景会涉及遗民情结吗？如果是，那么一个清朝的地方官吏会在地方志中收入如此写实、能引起故国联想的金陵胜景图吗？这又如何解释？

在此，有必要去探讨《江宁府志》修纂的背景。进入康熙年间，随着南明政权在1662年的最终覆亡，郑成功病逝于台湾，大规模的反清斗争已经结束，清初社会逐渐由乱而治，清政府开始改变以往的民族政策，大量起用和笼络汉族知识分子。1665年，康熙下令备修《明史》，并令明宗室改易姓名隐匿者，皆复归原籍。1668年，朝廷下旨祭孝陵，以官方立场公开向明太祖致敬，象征着清廷正式接手太祖所留下的江山。在经历明亡的衰败与混乱之后，金陵也开始了各种重建工作。在民间，早在1654年，由名僧觉浪禅师倡导，在南京最大的寺庙大报恩寺成立"修藏社"，校刊《大藏经》[1]。1664年，居士沈豹募建报恩寺大殿。1666年，石潮和尚重修天界寺禅堂。在官方，金陵的地方行政长官陈开虞也遵照朝廷的治国方略，主持金陵的复兴工作。周亮工在《江宁府志》的序中便称颂道："陈君惠政昭昭耳。"在具体政绩上：1666年，拓展并翻新了牛首山的弘觉寺，七月倡修报恩寺的藏经殿，

I. 大报恩寺成立"修藏社"，校刊《大藏经》

大报恩寺收藏的《大藏经》是洪武五年（1372）开始刻印的，于永乐元年（1403）刻成，由于刻于南京，也称为"南藏"。明末清初，连年的战乱使大报恩寺的《大藏经》几乎漫灭，为了保存这批珍贵的经藏，以觉浪禅师为首，金陵的佛教界人士发起补修的盛举，专门成立了修藏社，对这批经文进行了校刊。清初四大画僧之一——髡残就是受觉浪禅师之邀来南京主持校刊工作的。

十月倡修镇淮桥。1667年，修凤台山之凤游寺，并和布政金宏、粮道周亮工重修府学，与推官谢金全修程明道书院等。

国修史，家修谱，郡县修志，地方志往往代表了地方长官的意志。1667年，陈开虞主持修纂《江宁府志》，高岑受陈开虞委托绘制的《金陵四十景》就不可能是寄托遗民情结的产物，它虽沿用了明末朱之蕃的"金陵四十景"，却以官方立场对之进行改造，恰恰是知府陈开虞借此来树立清朝对金陵的统治权和表彰他本人的功绩，从而使这件由遗民画家高岑所创作的"金陵胜景图"具有了极浓厚的政治意涵，成为清朝统治者利用的工具。那么，参与这样一部志书的修纂，其实在某种程度上也是与清政府的合作，高岑和张怡当时的心态如何呢？是被迫还是出于自愿，现在已无法探寻，但高岑的朋友周亮工在该画的跋中特意强调了高岑兄弟的品性：

兄康生名阜，与予交先蔚生更十年。年二十许，天佣子至金陵，大奇其文。今犹傲岸诸生间，不俯仰随俗，竞逐荣利，以诗古文自娱，与蔚生卜筑青溪湄，所居满薜荔。余赠之句有曰："晨昏蔬笋馔。兄弟薜萝居。"又曰："肃肃纺声中，兄弟同吮笔。"可以想其高致矣。因披是图而识其略以补志中所不及云。

大概周亮工也意识到高岑参与修志在遗民中会产生什么影响，而为之辩解。张怡参与修志的事也未见时人有任何记载，可见他本人应该也是比较避讳此事的。他们的心情或许可以从清初另一位遗民画家戴本孝的经历中寻找到答案。戴本孝是安徽和县人，他的父亲戴重在抗清斗争中负伤，削发为僧，后绝食而死，时年45岁。戴本孝以其父辞世的年岁为界，称自己45岁之前为"前生"，45之后为"余生"。45岁前一直隐居于家乡，直到45岁才开

67

始到外面活动。就是这样一位坚定的遗民，康熙二十二年（1683）应江宁知县佟世燕之招，参与编纂《江宁县志》，还画过舆图。但他在《余生诗稿》中有一首诗名为《二月授经于白洋河，勉应佟平远公之招书里》，说的正是这件事，一个"勉应"说明他本人对于参与修志是非常勉强的。

综上所述，高岑的《金陵四十景》并非是一个特例。由此我们可以看出，虽然清初的金陵胜景图中的确有可能凝聚了"遗民情结"，但这种"遗民情结"在清初也有一个聚散与消长的过程。对不同的画家、不同时期、为不同的人创作的胜景图应该具体情况具体分析。而且，由此我们也可以重新去思考明遗民在清初的生存状况、身份的变化。

不过，陈开虞请高岑为新修的《江宁府志》绘制"金陵四十景"，也从另一方面发出了一个信号，标明景点的"金陵胜景图"的创作从此不再隐晦，而变得公开。比如樊沂便于1668年春天，创作了《金陵五景图》（上海博物馆藏）。该画以长卷的形式分画金陵五景：1.燕矶晓望；2.钟阜晴云；3.清凉环翠；4.秦淮渔唱；5.乌衣夕照。所绘金陵胜景虽不多，但却是金陵胜景中最经典的代表。该画一直被误认为是"金陵八家"之一的樊圻的作品，实际出自他的哥哥樊沂之手。樊沂所画胜景极为写实，画风与樊圻也极为相似，多用淡赭晕染，即使昔日繁华的秦淮河岸，在俯瞰的角度下，也在清丽中充满了孤寂，宛如世外之境。他们的另一位兄弟樊新在每景旁题写了前人诗歌。依次为：

燕矶晓望

张风

海燕何年化石矶，等闲犹是意飞飞。
新愁对水话难尽，旧事营莫星欲稀。
春社再成吾已老，秋风才入子先归。
独怜卧向空江里，镇日关何送落晖。

钟阜晴云

杨维桢

钟山突兀楚天西，玉柱曾经衔笔题。
日照金陵龙虎踞，月明珠林凤凰栖，
气吞江海三山小，势压乾坤五岳低。
百世升平人乐业，万年帝寿与天齐。

秦淮渔唱

杨希淳

楼阁谁家隐修篁，门对清溪一水长。
细雨卷帘还日暮，数声款乃送渔郎。

乌衣夕照

罗元

乌衣池馆一时新，晋宋齐梁旧主人，
无处可寻王谢宅，落花啼鸟秣陵深。

清凉环翠

王思任

古寺白门边，寒风逗石烟。
松篁无俗迳，钟磬有诸藏。
岁晚难为客，官闲易人禅，
灯残僧别去，清梦草相怜。

除了张风是清初的遗民诗人和画家（张风是张怡的弟弟，已在1662年去世）外，其他四人几乎都是晚明的诗人，借用他们的诗歌很容易引起人们对于往昔的追忆。樊圻和樊沂兄弟虽是职业画家，但也是典型的遗民画家，

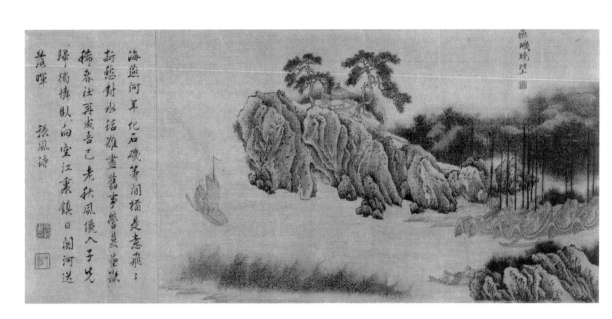

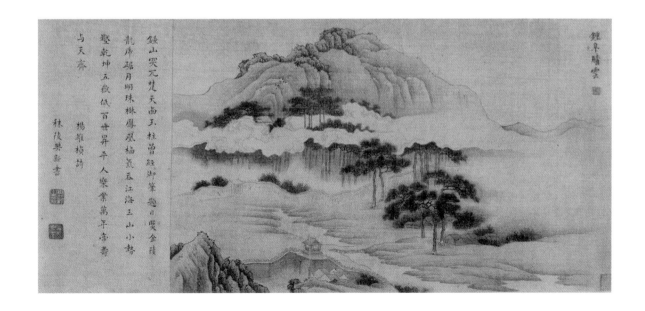

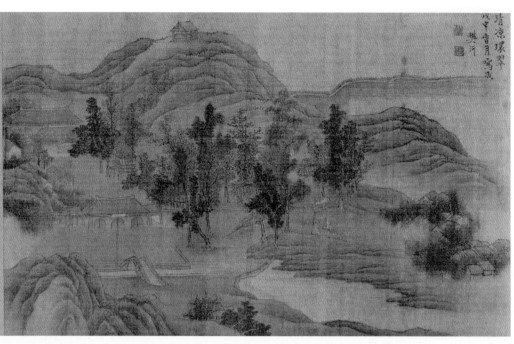

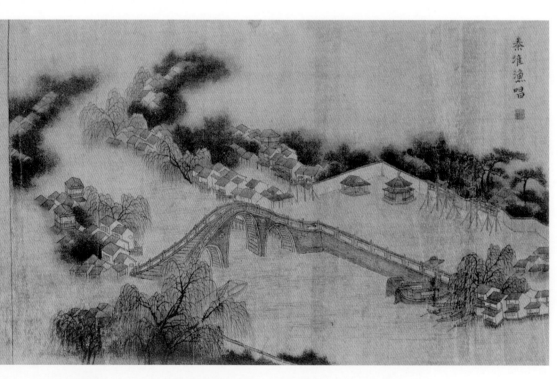

《金陵五景图》

乌衣夕照

余於光緒戊子應金陵秋試
大父攜之往寓武定橋秦淮水閣試竣偕
又菊蓀蔡諸人放舟清溪遍遊山寺歸
時阻風燕子磯七日登山顛俯瞰大江并
歷各嚴洞致足樂也七十夫人迴憶稚齡時
事展圖猶歷歷在目壬午九秋銅山張伯英

金陵八家之畫與王翬異曲同工近
人專尚半千三以皖刀勝鄲拜尤重
之子則獨喜樊會公見報收蓄吾鄉
周櫟園先生評樊氏兄弟之畫有
雙丁二陸之諛則浴沂之品可知矣
況卞宣子乃當時作家跋語已推崇
備至無事贅言 邗讀拜
壬午冬至 啟園偶書

《金陵五景图》

他们对于故国怀有深沉的情感，周亮工称其"老去朝朝拜废松"，按李珮诗的分析，"松"在金陵遗民的心目中实为明孝陵的代表。因此，此卷《金陵五景图》无疑凝聚了画家的"遗民情结"。不过这种传达如果不是进入金陵的重建期，画家是无法如此直接地表达出来的。

十年后，卞时钰在卷后题跋道：

自吴筑石头城至六朝以后，相沿定都于此，踵事增华，山川人物奇秀，遂甲天下。后人游览凭吊，意尚未尽，至有绘图以志其胜者。历代名手所在不乏，终不若以此地之人写此地之景，始得其真，披览之暇，可当卧游，与一切揣摹形似者乃大别矣。近代魏考叔、张子羽、张大风辈，皆褒然杰出，数君没后又有樊子浴沂，烘染生动，大得钱舜举、盛子昭意。睇观五景，宛身在秣陵山水间矣。余见文征仲台城晚照图、唐子畏秦淮夜游图，李项氏珍秘以为神品，方之录图，政堪伯仲，毋谓今人不及古人也。后人视今，亦犹今之视昔，焉尔独是。近日赏鉴家妍媸互易，真赝混淆，千古怅恨，今此图不归他人而归世翁，譬之连城之璧，必归赵氏，丰城之剑，必待茂先，岂偶然哉，岂偶然哉。戊午夏六月十一日，卞时钰。

不仅说明金陵画家在"金陵胜景图"的创作中独领风骚，而且也点出原因在于金陵画家熟知家乡风景，故能"得其真"，从而与那些"揣摹形似者"相区别。

第七章

唯有家山不厌看

康熙十八年（1679），三藩之乱平定，清朝的统治彻底稳固，开征博学鸿词[I]，修明史[II]。1684年，康熙第一次南巡，巡幸江宁，并拜谒孝陵，1689年，第二次南巡，再拜孝陵……这些都是具有特殊意义的时间坐标。此后遗民逐渐放弃对清廷的敌视和疏离，转而守持一种徘徊观望的姿态，遗民必会发生严重分化。连坚定的遗民戴本孝也已认定："天下今一家，戎马日衰息。"

1686年，80岁的胡玉昆又创作了一册《金陵胜景图》（天津博物馆藏），共十二开，分别画灵谷、燕矶、摄山、杏村、凤台、莫愁、牛首、祖堂、凭虚、秦淮、石城。与1660年的《金陵胜景图》册相比，少了钟山和天印山，而更换为燕子矶。更为重要的变化是，这套册页不仅每页本幅有画家题写的胜景名称，而且对开均有遗民王楫[III]以楷书介绍该景点的图记（基本脱胎于朱之蕃《金陵图咏》），并有画家柳堉书写相关诗词一首。诗画唱和，又回到了朱之蕃《金陵图咏》的形式。第十二开，右有王楫题跋，主要是论述胡玉昆、戴本孝和柳堉艺术的特色，左为胡玉昆的自识：

> 余先有金陵诸胜诗数十首，缘足迹所至，不过写景畅我襟怀，原不记前朝兴废故典。诗人云：何少吊古意。答云：若此便多无限叹慨。今拈十二幅毕竟只写我意，当令后之游者按图而至，游后再阅金陵旧志可不。八十老叟胡玉昆粟园。时康熙丙寅闰四月记于治城之道院。

I. 博学鸿词

即博学宏词。清康熙、乾隆年间重设，因避乾隆讳而改为博学鸿词科，也称博学鸿儒。由于科举考试以八股文为主，很多有真才实学却不精通八股的人就总也考不上。康熙意识到了这一点，于是开设博学鸿词，主要方式是由各地的地方官和士绅推举本地公认有学识、有名望的名士，直接参加这一考试。这个考试一方面的确发掘了很多被埋没的、具有实际才干的人，另一方面，由于当时很多名士都是明朝遗老，这样做也能拉拢人心，所以可说是一举两得。

II. 明史

《明史》的修纂始于顺治年间，但当时政局不稳，进展缓慢。直到康熙亲政，尤其是平定"三藩"之乱后，修史工作步入正轨，且明史馆内人才济济。有当时的著名文学家朱彝尊、尤侗和毛奇龄等人。但出力最多的是清初著名史家万斯同。这里，应当提一提我国史学史的一段公案。原来，明清之际，有一些明朝遗臣和反清志士十分重视明史的研究。杰出思想家黄宗羲曾编《明文海》四百多卷，并著有《明史案》二百四十卷；顾炎武也辑存有关明朝史料一两千卷。清朝统治者入关后，为笼络明朝遗臣、社会名流，特开博学宏词科。虽然有汤斌等汉人积极参与，但黄、顾等人仍然坚持不肯与清廷合作，但为着保存明朝真实史迹的目的，仍派出了得力助手参与明史的编纂。黄宗羲的得意弟子万斯同，便是当时被委派参加明史的编撰人之一。黄宗羲的儿子、顾炎武的外甥，也都参与其事。这样，就相应地保证了明史的质量。万斯同是一位出色的史学家。清初著名学者钱大昕曾评论他："专意古学，博通诸史"，熟于明朝掌故，对自洪武至天启的"实录"，皆"能暗诵"，了如指掌。他先后编写和审定两种明史稿。各有三百和四百多卷。因此，可以说，《明史》的初稿，在万斯同时代已基本上完成了。

III. 王楫

王楫（1621—？），字汾仲，号艾溪，歙（今安徽省歙县）人。黄容《明遗民录》卷8称其："隐居金陵之下新河。壮年好义，常被大祸，金铁婴于颈，三木交于踝胫，拷讯备至，然不肯及一人。事释，隐居教授，卖字给口食，巍然若于世无所轻重。其为人诚信，外和而内直。诗多凄音苦节，得骚人之遗。"《金陵通传》云：王楫字汾仲，其先自歙迁金陵，遂为上元人。家有江楼观，高吟全上，人称王江栖。明亡不仕，著有《江栖阁集》。

《金陵胜景图》（十一开）
清代 胡玉昆
册页 绢本 设色
19cm×20cm
天津博物馆藏

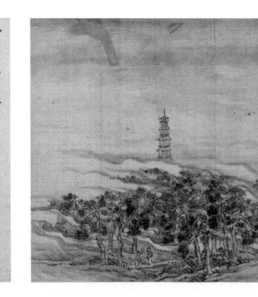

千年黄葉染朝寺
慶塔荒立
宕老孤墻猶猙獰
摽象外行
人影裏白雲鋪
景谷

靈谷在鍾山東南晉建築寶誌公葬獨龍阜即此處洪武初改殿立塔有八公德水乃山德龍斂之景心胡僧者石儼老松虬偃聖祖常挂脉于上中路元琵街鼓掌則聲若彈絲山徑萬松森立羣慶涉息其間儼若圖畫

齊磯天陰鐐江院寓喉亭阜懷
十洲堂是抱雲懋景拘千家村
火淘行舟
景谷

燕磯在城北觀音門外乃幕府諸山盡脉處石色蒼潤形勢巑岏直探江中波濤衝激三面畫見上建閣聖祠磴道盤折而工有衛江亭可以總飲其左渡港穿峽即弘濟寺道龍江關陸路濱江舟車逝行慶無或閒也橫江鐵宗尚維山趾

不到棲霞四十年白雲遺
老臥江天将璀璨星木魚彎響
空山寂寞宵排烟隔也緣
景谷

攝山在府城東北五十里多藥草可以攝生故名攝山重嶺孤岭形如綠盞故又名繖山南史明僧紹居此搭宅為寺有千佛嶺天開巖深入龕光幽頻登頂俯臨大江周迴其趾雲光暎帶以栖霞名寺匡盧雨

今人千載慓滄桑
忠谷

林碎錦坊道是鳳皇臺側廢

日年董叟種雲光一帶餘

盛以衰成舊跡不至終泯耳

於千百牧童無復指村店者近歲芳園基布

人老畫厥其蹤踐攀折伐之而為薪僅存十一

城陽與鳳皇臺相接舊有古杏林立春多遊

杏村在江寧縣治西上浮橋下浮橋之內通近

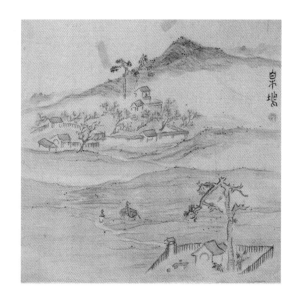

雲江光一抹秋
忠谷

卧林立亂夢里去後攀相謝河

豈是青蓮昔日遊徘碑狠

所撰碑

臺屬寺中應幾道跡籍以永在蕃吉游圖翁

郁極華整後塔圮慶今就其庵舍葺為鳳遊寺

寺宋齊丘長詩刻石李白繼響向為貴家園

皇集於此山築臺山桝以表嘉瑞舊有保寧

鳳臺在府治西南二里杏花村中宋元嘉時鳳

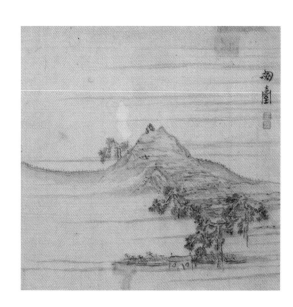

淞遠字董老
忠谷

萵樓當年有女為愁甚家左

直瀆三山門外洲清光十頃茭

心虛勤惰葺游者忘儀

閒寂為空曠千遠鐘中山王孫置樓近水攜亭湖

於前遠與江外諸峯相睇眺帶山色湖光蔦溪九席

愁此故以名湖按湖濱一皇則鍾阜石城橫亘

莫愁在三山門外之右偏去城甚近昔有妓盧莫

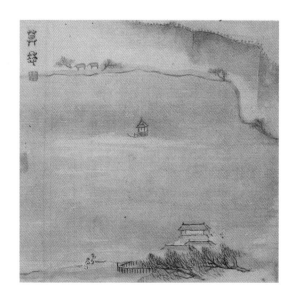

牛首在府城南三十里舊名牛頭山有二峯
東西相對晉元帝初作宮殿城闕郭璞曰闕
不便王導指雙峯四山天闕也故又名天闕連
接祖堂獻花巖回觀臺殿層疊有若畫屏
朝夕煙嵐極為奇勝遊覽者忘依即寒暑無
間也

入門先上白雲梯撲翠壁樓臺
鐵瓮頻平野遠岑雙闕齊
栁梢穿遠夕陽西
鼎光

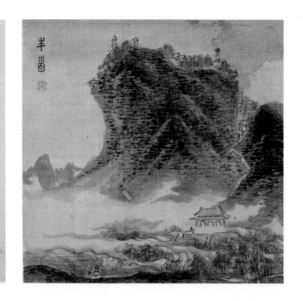

祖堂在牛首之西本懶融禪師修道之所唐貞觀中
傳四祖法建寺為一代祖師故山與寺皆名祖堂嘗
居于石室中其庄石隱隱有佛字方三尺餘山傍寺
荒游人至者凜不可留然幽室寶遠過於牛首之弘
覺矣

數聲清磬法融堂部外煙霏
立大荒尖友石溪能潑墨夢
樓百尺染江光
鼎光

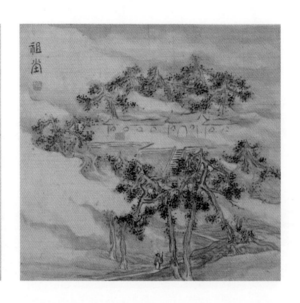

憑盧在鶴籠山寂高度倚崖結搆盧敢無少
障薜茘欄滿望遠樹接閒閬罝布山兩一
未淋漓驟響恍無雲霄之上也右臂山岡綿亘十
廟各據一壟相傳晉有四帝陵列在鶴籠山
之麓想即其處

縈擁離籠雲棧齊山風吹雨白
煙飛西懷尚書墨當樓退巳有村
磽一壺歸
鼎光

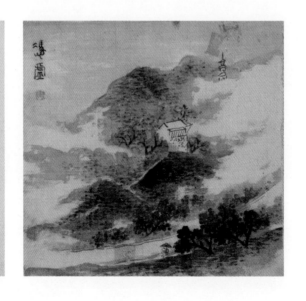

戴眉乘涼夢蒙天亭
童碧玉常神仙誰家
銀漢高樓遙吹斷西風
夾樹蟬
墨石

秦淮在上元縣治東南三里秦始皇東巡會稽經金陵回鑿鐘山斷長壠以疏淮本名龍藏浦工有二源日句容溧水来合方山埭西注大江因秦所鑿故名秦今與青溪合流自西水關出于江

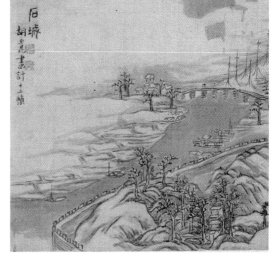

秦淮

鬼面巖之大帝鑿山城積雪
滿担於獨憐弓馬吞吳日逢
危樓旺一片帆
墨石

石城在府治西二里孫權於江岸必爭之地築城因石頭山整鑿之陵絕壁立孔明稱石城虎踞是其處也當時大江環繞其趾今河流之外平衍若破民居繁塞十數里始達江滸陵谷之變遷豈其徵驗已
丙寅臘冬中浣王概書

石城

康熙丙寅閏四月記于治城之道院
牛老叟胡玉昆栗園時

余先有金陵諸勝詩數十首
緣足跡所至不過寫其暢我
懷原不記何朝興廢故典詩
人云何少而吊古意者主君七便多
洋溢感慨今指十三幅旱竟與
寫我意當令後之遊者按圖而
至迪後再閱金陵舊詩誌可不

畫畫家用工雖到其必從讀書
八者方有融會貫通之妙如視之
邱板古人不能出其範圍徑廷
優孟衣冠徒約如而已豈若柳
思多之縱橫窈折戴阿鷹之若
鬧妻之織胡栗園之疏淡賢奧
三君陽謝閎宕申朱而生以已意
康以與古有目拈神會之妙
康熙丙寅臘冬江栖祥識於龍江
之草閣

　　胡玉昆此册虽然仍一如既往地充满着孤清绝尘的意境，但他不仅特意表明自己画这些胜景图和作胜景诗一样都是记录自己的游踪所至，通过景物来抒发自己的感想，并非"记前朝兴废故典"，而且刻意回避了孝陵所在地——钟山，更为重要的是，他首次启用了康熙的年号来纪年，而不是像许多遗民一样只用干支来纪年。说明这位曾经坚定的遗民也开始接受清朝统治的现实，也从另一个侧面说明，他早年创作的《金陵胜景图》是有所寄喻的，传达的正是对故国的思念。与1660年为周亮工所作《金陵胜景图》相比，暮年的胡玉昆的艺术表现能力似乎也有所退步。

　　1686年到1687年间，一个名叫叶蓍实的安徽人来到南京，邀请当时金陵画坛享有盛誉的六位画家为自己绘制金陵胜景，费时两年才最后完成，分别由吴宏画《燕矶晓望》、《莫愁旷览》（吴宏画本幅无年款，但前有书法家郑簠1686年所题"何须着屐"），龚贤画《摄山栖霞》、《清凉环翠》（无年款），樊圻1686年画《牧童遥指杏花村》、《青溪游舫》，陈卓1687年画《天坛勒骑》、《冶麓幽栖》，戴本孝1686年画《龙江夜雨》，柳堉1686年画《天印方山》。参与创作的画家既有职业画家，也有文人画家，且胜景并不按成画年代顺序排列，笔者推测这些画可能分别请六位画家画好，最后装裱成一卷，因此，胜景的排列顺序很可能是刻意为之——金陵王气象征的"天印方山"被排在了最后。每一胜景后（除戴本孝的《龙江夜雨》）都有王楫和柳堉的题诗，两人在卷尾也有题跋。1701年，叶蓍实请好友程氏在卷后题跋，述及该画的缘起，五年后的夏天，又请我国影响最大的一本画谱——《芥子园画传》的作者王概题画。不知什么时候，龚贤的两画最先被分开来，并单独装裱成两卷，后经近代收藏家秦祖永、庞元济等人收藏，现藏于故宫博物院。其余部分也被分开成四段，吴宏、陈卓的画现藏在故宫博物院，樊

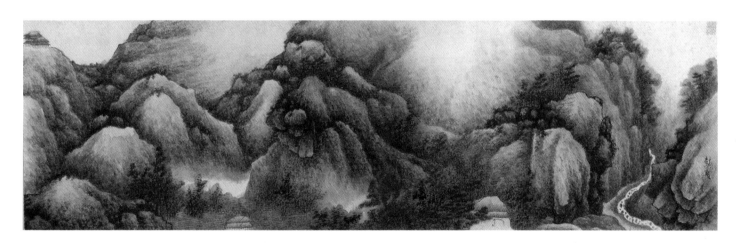

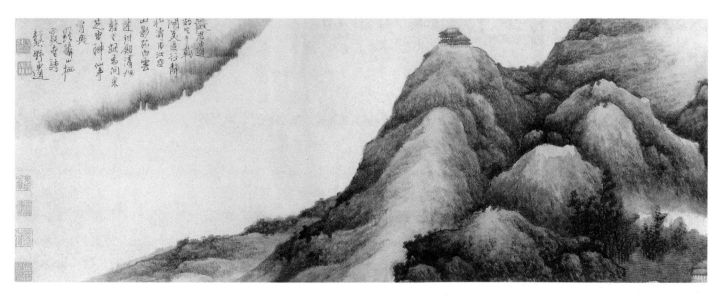

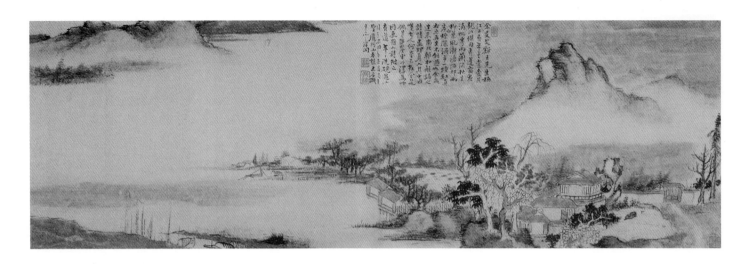

《龙江夜雨》
清代　戴本孝
龙卷　纸本　墨笔
30.8cm×134.6cm
上海博物馆藏

圻的画与卷后的跋及龚贤画后王、柳二人的题诗重新装裱在一起，藏于南京博物院，柳堉和戴本孝的画可能按原裱合在一起，藏于上海博物馆。如果不是意识到这些画作相同的高度和装裱形式，加上现在樊圻画后一位自称为黄山诗老梅城道者程氏于辛巳年（1701）清和望日（四月十五日）的题跋，我们很难发现它们原来是应一个人之请而绘制的。程氏在跋文中述及这些胜景图的创作缘起：

予尝谓：一代之兴必有一代之士，或长于诗，或善于画，或工于诗古文词。作者果能精神融注，自然不可磨灭。后世珍之。不啻□（昏）明理所固有，数使然也。吾乡蕡实叶年翁，世居天都，家从阀阅，每与诸名士放情山水，怡情丘壑，择其优者汇成卷册。吴子度为燕矶、莫愁，使江湖灵气荡于笔端。龚子半千作清凉、摄山，碧云江树俨在目前。樊子

会公为杏村、青溪，酒旗曲水不减当年。中立陈子作天坛、冶城，望远登高如亲驰骋。戴子之龙江夜雨，柳子之天印方山。各抒性情，备极其美，使金陵诸胜灿于目。前之数公者，与予生同时而交同好，叶子蕡实年翁谓予为知音，嘱余为跋，予与竹使、鹰阿、半亩、愚谷诸君子，时时奉教，衔杯唱酬（酬），不一而足。今展玩斯卷，如见其人。其人往矣，其致犹存。观其笔墨，想其风采，令人有今古之叹。后之览者，亦将有感于斯文矣。叶子真贤士哉，不然何以能留藏若此也，且汾仲、公函两先生叹赏歌咏知不置也。

卷后最早的跋是王楫于"丁卯"（1687）题写的，然后是柳堉很可能在同年的一段题跋，云：

以金陵人藏金陵图画，即索之金陵佳手笔，亦一时胜事也。

古人云："唯有家山不厌看"，虽从太白"相看两不厌"中化出，然自有妙义，淡而古旨耳。惟鹰阿山人一江之隔，不肯作金陵景，胸中笔底，亦复大别。主人既橦余画，复征余诗跋，不觉昕然自笑，因并识之。半水园主柳愚谷氏题。

可见当时金陵人收藏描绘金陵胜景的作品已成为一种潮流，甚至来自安徽的叶蕡实也请金陵名画家为其绘"金陵十景"，而且由金陵人自己创作的金陵胜景图尤佳，以至来自安徽和县的戴本孝，虽与金陵一江之隔也不肯"班门弄斧"。但是，除了天印山外，所选均为金陵的古迹名胜，如杏花村、栖霞山、燕子矶、清凉山、青溪、莫愁湖、冶城等。每景后（除戴本孝、柳堉之画）都有王楫所书景点介绍，和柳堉的题诗，柳堉在此提到"唯有家山不厌看"，似乎又重新回到了一种较为单纯的地方意识，从而将"金陵胜景图"与寄托家国兴亡的"遗民情结"剥离开

I. 己酉盛会

1669年，周亮工再次遭弹劾罢官归金陵，好友吴期远来慰问，周亮工组织了一次著名的聚会，因这年是"己酉"年，画史称之为"己酉盛会"。当时南京重要的文人和画家都参与了这次盛会，周亮工和他的学生黄虞稷写了一首长诗，来记录当时的盛况，并对各位画家作了精到的点评。这次盛会再次证明了作为艺术鉴藏家、评论家的周亮工成为了金陵画家交往和合作的中心和纽带。

II. 界画

界画是表现建筑物的一种画法，因作画时需使用界尺引线而故名。起源很早，晋代已有，唐代即已盛行，例如敦煌千佛洞壁画中《西方净土变》（盛唐）的曲栏转厦，楼阁连垣，已经熟练地运用透视法构图，立体感很强。此后，界画的作家辈出，如五代的卫贤、宋代的郭忠恕，元代的王振鹏、李容瑾，明代的仇英，清代的袁江、袁耀都是界画的专门家。

来。从创作者来看，龚贤、柳堉、戴本孝都是文人画家，正如后文将详述的，他们的画以写意为主，虽与实景有一定联系，但并非写实之作。吴宏、陈卓、樊圻为职业画家，他们所画均从实景中来。将樊圻之画与其兄樊沂的《金陵五景图》卷相比，前者设色明丽，画风清新，毫无哀怨之气。仅有吴宏的作品描绘金陵的残破景象使人产生联想。但他早在1683年创作的《江山行旅图》上，已经用"时康熙癸亥之秋八月"来纪年，说明他自己已经开始接受清朝的统治。

这套《金陵胜景图》卷堪称六位画家平生杰作之一，每位画家风格不一，但都具有极高的艺术水准。

绘制天坛和冶城的是善于作界画的职业画家陈卓。陈卓（1635—1711后），字中立，来自北京，在金陵卖画为生。他的山水画用笔工细，往往在一幅画上表现千丘万壑，具有宋人的风范，尤善人物、花卉。他曾被乾隆年间的南京地方志列为周亮工品题的

"金陵八家"之首，其实陈卓生于1635年，周亮工1663年左右品题"金陵八家"时不足30岁，是晚于"金陵八家"一辈的画家。1669年，陈卓参加周亮工组织的"己酉盛会"[I]，周亮工和黄虞稷在长歌中言："中立好手如谢迈（谢仲美化去，近推陈中立）"，说明陈卓是在谢成辞世后开始享誉金陵画坛的。他主要师法唐宋传统，创作工笔人物和青绿山水，画风与高岑、谢荪等的青绿山水较近。其运物造景非常接近现实，树木山石的形态多含自然之色，没一丝一毫的笔墨修饰。在金陵画家中，陈卓擅长画山水楼阁，用笔精细繁密，与清前期扬州之李寅、王云等人的山水楼阁画有近似之处。如作于1695年的《仙山楼阁图》（首都博物馆藏），山东省博物馆和广东省博物馆也各藏有一幅《仙山楼阁图》，此类绘画反映出陈卓高超的界画[II]功底。也许正因为此，安徽人叶蓁实请六位画家为其绘《金陵胜景图》卷时，请陈卓绘制了有较多建筑的《冶麓幽栖》和《天

81

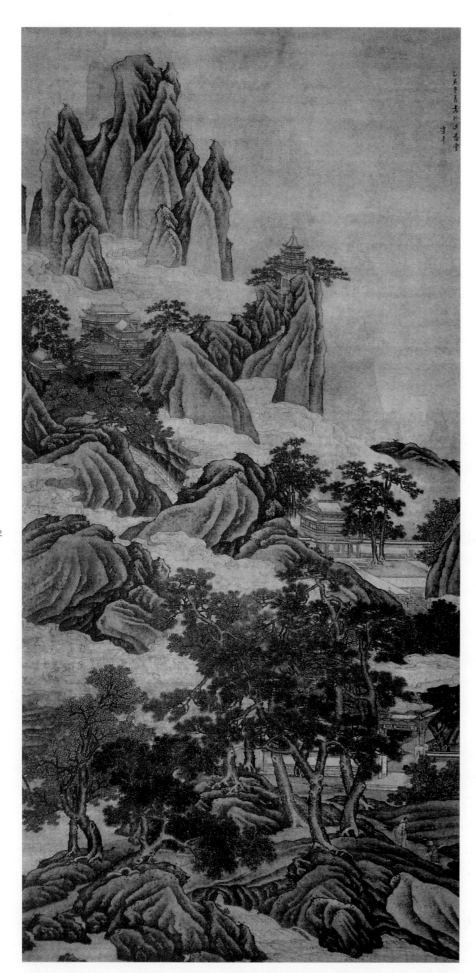

《仙山楼阁图》
清代 陈卓
轴 绢本 设色
189cm×94cm
首都博物馆藏《中国绘画全集》22，第193页

I. 王铎

王铎（1592—1652），明末清初书画家，河南孟津人。明亡后，王铎在南京的福王政权任东阁大学士。入清后和周亮工一样做了贰臣，被授予礼部尚书、官弘文院学士，加太子少保。王铎在清初的文化艺术界具有举足轻重的地位，他工诗、书、画，其书法独具特色，世称"神笔王铎"，与董其昌齐名。他对北宋山水风格情有独钟，其山水画丘壑高峻，气势雄伟，山石的造型方峻，勾皴相间。他的山水画是以元人的笔墨技法画出了宋人味道。因此，他对樊圻这样的职业画家亦能赏识。

坛勒骑》，陈卓高超的界画功底将两处建筑描绘得丝丝入扣，给人如同身临其境的感觉。南京的天坛和北京的天坛一样都是明代祭天的场所，位于城东朝阳门外。城墙外，庄严华美的天坛建筑掩映在苍松翠柏之间，半隐半露，神圣而静谧。天坛前宽阔的驰道上，一队人马扬鞭策马飞驰而过。继续往东，一道石桥横跨小河，桥上一文士骑驴在前，一个挑担的农夫正急急忙忙赶路，在他的身后有一个策杖的老者缓缓而行。《冶麓幽栖》表现的是冶城，即今天南京朝天宫一带风景。金碧辉煌的数重大殿沿着低缓的山丘层层向上，四周围以高墙，山顶还有一座别致的殿阁模样的建筑。画家没有像朱之蕃和高岑那样从正面来表现，采取了从东往西望的视点，既展现了宫殿的雄伟，又交代了地理形貌，远处还可望见莫愁湖，使画面更为丰富壮阔。

绘制杏花村和青溪的是画风细秀明丽的职业画家樊圻。樊圻（1616—约1694），字会公，是"金陵八家"中成名较早的画家之一，孔尚任赠樊圻诗云："叉头挑出古云烟，混入时流乞画钱。内府收藏君总在，标题半是启、祯年。"天启末年（1627）樊圻才12岁，崇祯末年（1644）也才29岁，其作品已为内府收藏，可见他很早便以画知名。画评家周亮工评樊圻工画山水、人物，

都达到绝妙之境。并以一段轶事加以说明：1650年，周亮工北上京师，在旅途中遇到书画家王铎[1]，观看周所携画册，王铎最喜欢樊圻的一小幅山水画。王铎当时已年过六十，仍在灯下作蝇头小楷，题道："洽公吾不知为谁，此幅全抚赵松雪、赵大年，穆然恬静若垕德淳儒，敦庞湛凝，无忮无恍。灯下睇观，觉小雷大雷、紫溪白岳一段忽移于尺幅间矣。"又云，"是古人笔不是时派，时派即钟谭诗也。"由于樊圻画中的印章小且模糊，王铎误将"会公"看成了"洽公"。后来樊圻便以自称"洽公"，感念王铎的知己之情。周亮工提到的这幅山水画很可能是现藏于广州美术馆的《山水》册页，该画作于樊圻35岁左右，为早期代表作。画中秋日的江畔，丛生的芦苇间半露一叶小舟，一人独坐船头，遥望远去的雁群。画中所绘颇似南京长江边的景物。画中江石墨色浓重，芦苇用笔较轻快纤秀，复以石绿渲染，天与水以烘染法，营造出"秋水共长天一色"的意境，暖调子的运用又表现出夕阳西下的美景。人物以轻快爽利的线条勾画，着色简淡。整个画面给人以清新愉悦的感觉。樊圻的作品大多和这件作品一样，多表现他自己生活的金陵一带江天开阔，丘峦平缓，溪流潺缓、村舍星布的平淡天真之景。由于擅长

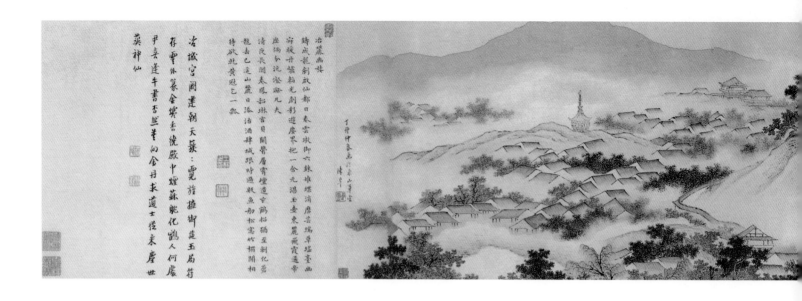

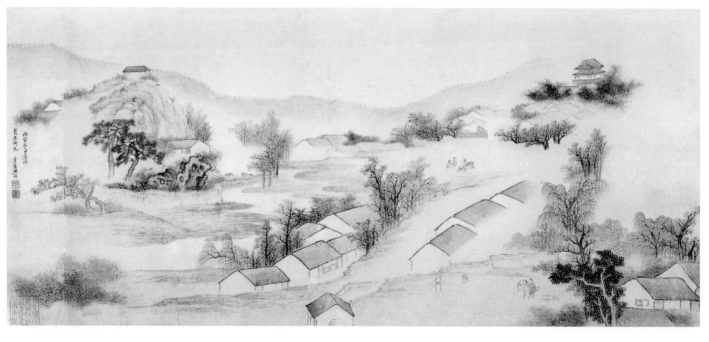

《牧童遥指杏花村》
清代　樊圻
纸本　设色
30.7cm×121cm
南京博物院藏

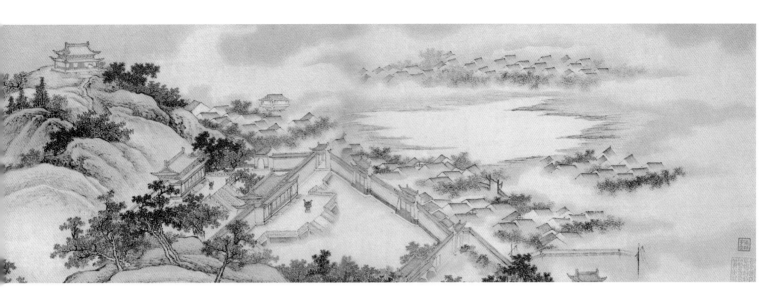

《冶麓幽栖》
清代　陈卓
卷　纸本　设色
30.5cm×154.3 cm
故宫博物院藏

《山水》《金陵八家山水册之五》
清代　樊圻
册页　纸本　设色
15.7cm×19.2 cm
广州市美术馆藏

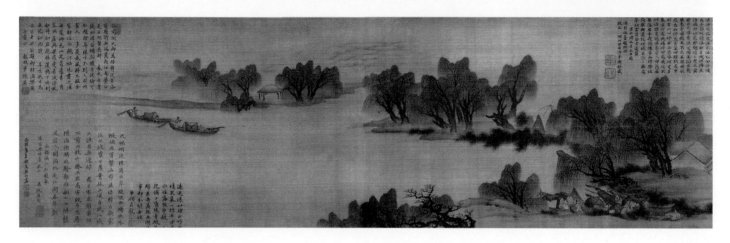

人物画，因此，他的山水画往往充满人物的活动。他的代表作是作于康熙八年（1669）的《柳村渔乐图》卷（故宫博物院藏），该画是应延平知府梁允植之邀，绘其故乡之景以寄怀乡之情。不过从画面来看，樊圻表现的仍是一派江南风景。画中堤岸回曲，垂柳成荫，水面澄澈，烟波涟漪，村舍掩映，渔舟荡漾，一派江南渔村的旖旎风光。细秀简洁的笔法，清丽轻淡的设色，更使山川绚烂多彩，生意盎然。画中的点景人物虽小却栩栩如生。樊圻绘画的这种特质，使他即使表现北方那种山骨峻朗、群峰耸立的高远构图时，也呈现出清雅秀丽的风致。比如作于1669年的《秋山听瀑图》（旅顺市博物馆藏），群峰壁立千仞，山间飞瀑直落而下，山下老树槎枒，清泉迂回盘旋

而下，二文士相对静坐草亭中，静心聆听着山间飞瀑的空响。该画构图上虽具高远、深远之境，并采用了类似小斧劈皴法，但山石全然没有那种劲利刚直的质感，反而具有几分柔媚和清秀。因此，他笔下的青溪和杏花村既有细致的自然风景和建筑描绘，又有人物的活动，展现出两地游人如织，春意盎然的景致尽展画卷。

隐居清凉山的龚贤被邀请画栖霞山、清凉山。龚贤（1619—1689），字岂贤、号半千，入清后号野遗、柴丈、半亩等，江苏昆山人。11岁左右随父迁居南京。早年颇善交游，与复社成员多有往来，同时又通过画家杨文聪结识了擅画的阉党余孽马士英，并对他们的艺术充满崇敬，因此，在明末金陵复社士子与马士英的斗争中陷入两难

《柳村渔乐图》
清代　樊圻
柳卷　绢本　设色
28.5cm×170cm

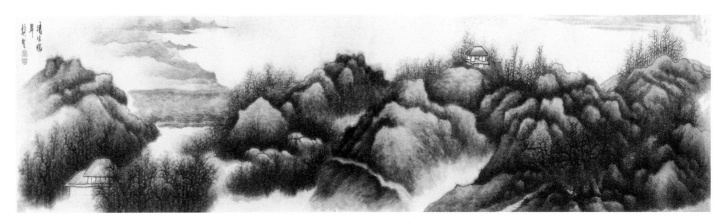

《清凉环翠》
清代 龚贤
卷 纸本 设色
30cm×144.5 cm
故宫博物院藏

的尴尬境地。作为一个纯艺术家的龚贤深感南京政局的喧嚣混乱，不得已避走扬州。1645年4月，南明弘光朝兵部尚书史可法督率扬州军民抗御清军围攻的守卫战失败以后，清军对扬州城内的民众展开了惨无人道的大屠杀，史称"扬州十日"，龚贤因在北郊而幸免于难。1648年到1653年，受好友徐逸的邀请，龚贤到泰州海安镇担任家馆塾师5年。1653年冬，曾短暂回过南京，次年又返扬州，在此定居10年之久，在此期间，可能为了"逃债"，龚贤曾有一南、一北两次远行——1655年南下浙江，1657年北上京师，并于同年回扬州。1665年春，龚贤回到南京，最初居住在钟山西麓，邻近王安石的故居"半山园"。次年曾短暂迁居于城南的长干里一带，因厌此处喧闹，最终于1667年在幽静的清凉山东麓虎踞关建瓦屋五间，自谓"半亩园"，培

I. 半亩园

半亩园位于清凉山东北麓之虎踞关。龚贤以"百金"购置了瓦房五间和半亩田地，故称为"半亩园"。其环境优美，好友颇多赞美，对龚贤的闲情生活也表示了仰慕。施润章《半亩园诗赠柴丈》云："南望清凉巅，北枕清凉尾。高斋木叶疏，四山茅屋里。微云拂林麓，澄绿如春水。于焉独栖啸，淘美中林士。"孔尚任在《虎踞关访龚野遗草堂》也说半亩园："簇簇余寸墟，竹修林更茂。时有高蹈人，卜居灌园圃。晚看烟满城，早看云满岫。"明遗民屈大均在《与龚柴丈》尺牍中说："闻足下新家清凉山曲，有园半亩，种名花异卉，水周堂下，鸟弄林端，日常无事，读书写山水之余，高枕而已。此真神仙中人。仆劳边塞，驰骋无益，已矣。行将归，与足下为劳圃矣。"羡慕有这么优雅的环境，做自己喜欢的事，虽然艰苦，但是心情舒畅，等自己从边塞归来，要与龚半千一同养花种草，终老于此。

植花草竹木，以卖文、卖画、课徒为生，过着隐居生活至辞世。因此，龚贤对清凉山的一草一木，朝夕所见，再熟悉不过了，无疑是最适合描绘清凉山的画家。龚贤笔下的清凉山虽与朱之蕃、高岑相去甚远，但林木荫翳、平缓圆浑的山丘顶上绘有清凉山的标志性建筑——清凉台，远处开阔的长江，环绕的古城墙都是可以使观者一眼看出清凉山的地貌特征和周边环境。此画也是龚贤少有的设色山水画作，除了层层积墨之外，以石绿加花青进行了大片的晕染，水色淋漓，将清凉山苍翠清凉之感表现得淋漓尽致。摄山以栖霞佛寺和摩崖石刻最为著名，这成为画家们表现此景最常用的图式，但龚贤的《摄山栖霞图》却回避了这些典型符号，着力表现摄山起伏绵延的山峦，蜿蜒的溪流和如烟的绿树，但从两座隐现在云霭之间的梵宇和左半段斜贯的一段浩渺大江，仍不难使观者将之与栖霞山产生某种景观上的联想。山石层层积染，墨色浓郁沉厚，气韵浑融。设色以浅绛为主，施以花青，局部略有朱磦，更点明一个"霞"字。他在卷上自题五言律诗道："征君遗故宅，千阕灵区。谷静松涛满，江空山影孤。白云迷绀殿，清旭射金瓯。为问采芝叟，神仙事有无。题摄山栖霞寺诗。龚野遗。"诗画合一，意韵无穷。

画风雄强的职业画家吴宏画燕子矶和莫愁湖，则尽现两景孤清与悲凉的氛围。来自和州的文人画家戴本孝虽长年客居金陵，最初曾以金陵人为

由婉拒作画，他笔下的龙江关和同样由文人画家柳堉创作的天印方山一样，写意的成分多于实景的描绘。

"金陵胜景图"真的是对当时景物的真实写照吗？清初金陵虽因开门迎降，并未直接遭到"扬州十日"、"嘉定三屠"那样的灭城惨剧。清军入城后，在通济门和大中桥之间，把南京城分为东北和西南两个部分，清军驻扎在这条线的上方，而南京市居民住在这条线的下面。这一举措使清军受到约束，减少了其破坏力。但战争及改朝换代仍对这座曾经繁华的城市造成了极大的破坏，在清初呈现的衰败之景，让遗民们触目惊心，前文提到许多诗人对此反复吟诵，最著名的是孔尚任（1648—1718）《桃花扇》中的《哀江南》：

【北新水令】山松野草带花挑，猛抬头秣陵重到。残军留废垒，瘦马卧空壕；村郭萧条，城对着夕阳道。

【驻马听】野火频烧，护墓长楸多半焦。山羊群跑，守陵阿监几时逃。鸽翎蝠粪满堂抛，枯枝败叶当阶罩。谁祭扫，牧儿打碎龙碑帽。

【沉醉东风】横白玉八根柱倒，堕红泥半堵墙高。碎琉璃瓦片多，烂翡翠窗棂少，舞丹墀燕雀常朝。直入宫门一路蒿，住几个乞儿饿殍。

【折桂令】向秦淮旧日窗寮，破纸迎风，坏槛当潮，目断魂消。

当年粉黛，何处笙箫。罢灯船端阳不闹，收酒旗重九无聊。白鸟飘飘，绿水滔滔，嫩黄花有些蝶飞，新红叶无个人瞧。

【沽美酒】你记得跨青溪半里桥，旧红板没一条，秋水长天人过少。冷清清的落照，剩一树柳弯腰。

【太平令】行到那旧院门，何用轻敲，也不怕小犬哰哰。无非是枯井颓巢，不过些砖苔砌草。手种的花条柳梢，尽意儿采樵；这黑灰是谁家厨灶？

【离亭宴带歇指煞】俺曾见金陵玉殿莺啼晓，秦淮水榭花开早，谁知道容易冰消。眼看他起朱楼，眼看他宴宾客，眼看他楼塌了。这青苔碧瓦堆，俺曾睡风流觉，将五十年兴亡看饱。那乌衣巷不姓王，莫愁湖鬼夜哭，凤凰台栖枭鸟。残山梦最真，旧境丢难掉，不信这舆图换稿。诌一套《哀江南》，放悲声唱到老。

《桃花扇》以侯方域、李香君的爱情故事为线索，利用真人真事和大量文献资料，形象而深刻地揭示了明末腐朽、动乱的社会现实，谴责了南明王朝昏王当朝，权奸掌柄，争权夺利，置国家危亡于不顾的腐朽政治。它虽完成于1699年，但孔尚任用了四年的时间，踏遍南明故地，与一大批有民族气节的明代遗民（其中包括龚贤）结为知交，接受他们的爱国思想，加深了对南明兴亡历史的认识。因此《桃花

清凉山
吕晓 摄

扇》是一部借离合之情，写兴亡之感，实事实人，有凭有据的历史剧。《哀江南》首先写苏昆生重到南京所见的战后郊外的凄凉景象，为全文定下沉郁、悲怆的基调。第二支曲子至第六支曲子，写苏昆生凭吊昔日国都的各处地方。重点写明孝陵、明故宫的残败和秦淮一带（包括长板桥和旧院）的冷落。通过对比，突出地表现了南明兴亡的历史变迁，寓寄了无限怀念故国的哀思。第七支曲子是尾声，写苏昆生凭吊南京，慨叹南京今昔景象的变化，痛悼南明的灭亡，唱出强烈的亡国哀痛。结尾"残山梦最真，旧境丢难掉，不信这舆图换稿。诌一套《哀江南》，放悲声唱到老"，点明全篇主旨。这里一连用"残"、"废"、"瘦"、"空"四个词作修饰语，真实地呈现出战后南京伤痕累累的凄凉景象。

但是，我们虽然可以在清初金陵画家的笔下感受到孤寂与落寞，却很难寻找到金陵残破之景的表现。如陈卓1687年所绘《天坛勒骑》，天坛的建筑金碧辉煌，平整宽阔的驰道上，两位穿着明代服饰的文人正纵马驰骋。与"朱书"和"高画"进行对比，可以发现，陈卓之画实际上是根据"朱书"和文献的记载，对明代天坛的忆写，"高画"虽以邻近的神乐观替代了天坛，但所表现的仍主要是为苍松围绕的天坛建筑，而且三画都安排了骑马的人。实际上，作为明代祭天之所，清初天坛的祭天活动早已废止，此地荒草漫天。在卷后有王楫和柳堉的题诗，王楫首先引用了朱之蕃《金陵图咏》中

《天坛勒骑》
清代 陈卓
卷 纸本 设色
30.5cm×147.5cm
故宫博物院藏

"天坛勒骑"中的诗歌，来回忆天坛往昔的辉煌："天衢直达帝城东，辇路逶迤向法宫。自可据鞍驰软草，还同按辔玩芳丛。鬓分丝柳摇新绿，蹄带余香踏落红。醉似乘船归较晚，垂鞭那用驭追风。"然后描述了今日天坛的残破："朝阳门外草萋萋，一望郊原碧树齐，幽壑径从神乐转，平原路向孝陵低。香尘动处回金勒，鞭影时停惜锦泥。凭仗游人谈往事，流连直到夕阳西。"同样，柳堉的题诗也抒写了天坛的现状："郊坛遗址建康东，颇忆先朝盛鼓钟。赤羽翠华今不见，黄琮苍璧久成空。炉烟全改村烟白，燎火唯余野火红。寄语牧樵休践踏，神天仍或驾丰隆。"看来，陈卓所画并非天坛当时的状况，而是对往昔的一种追忆。陈卓的《冶麓幽栖》对于冶城巍峨宫殿群的表现同样也来自于对往昔的追忆。樊圻笔下的《青溪游舫》和《牧童遥指杏花村》亦可作如是观。在孔尚任的诗歌中，秦淮和青溪一带仅剩下"枯井颓巢"、"砖苔砌草"和一树孤柳，柳堉在

《青溪游舫》卷后的题诗中云："叶叶轻舟泛若鸥，秦淮东去板桥头。兰虚翠幙珠裆冷，宅散乌衣剑佩收。日永露荷清小簟，凉生风柳入高楼。为怜旧曲灯船鼓，半襟边声胡拍讴。"皆是对清初秦淮河一带的真实描绘。但在樊圻的笔下，青溪两岸垂柳如烟，伎馆林立，湖中画舫鳞集，文士在舟中唱酬赋诗。武定桥畔的一处妓馆中，一女子半开窗棂，与舟中文士遥相对望。虽然胡玉昆和樊沂所绘秦淮河也未表现其衰败与冷落，但都采用了相对较高的视角，并敷以淡蓝或淡赭的色彩，营造出一种凄清迷离的境界，如梦似幻。樊圻之画和陈卓的天坛、冶城一样敷色明丽清新，不能不让人推测，也不是对实景的描绘，而是对往昔的一种追忆。樊圻所画的杏花村前景也表现了射箭的场景，与"朱书"、"高画"如出一辙。文本与图像再次出现距离，为什么清初的文人可以在诗歌中反复吟唱金陵的残破，而画家对此却刻意回避呢？姜斐德对此给出了解释：

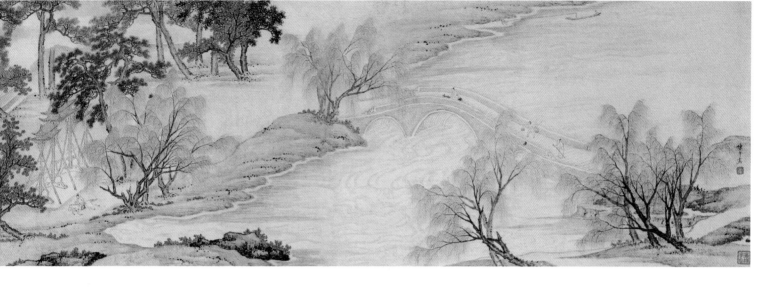

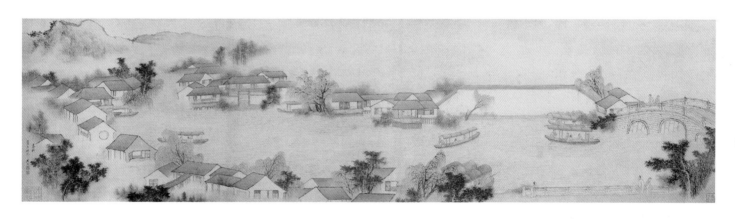

《青溪游舫》
清代 樊圻
纸本 设色
30.8cm×138cm
南京博物院藏

① [美] 姜斐德：《对清朝征服的反应：吴宏与孔尚任》，见李季主编：《盛世华章 中国：1662—1795》，紫禁城出版社，2007年版。

在中国文学中，描写荒颓宫殿和庙宇表达的是亵渎神圣、文化记忆的失落（被长久遗忘的英雄的荒芜祠庙），以及对逝去王朝和高贵文明时代飞灰湮灭的伤感。尽管在诗歌、散文和戏曲中经常描写残败景象……但是，它们在中国绘画中几乎没有被付诸笔墨……为什么口头对于残破的描述是可以被接受的，而视觉图像则被小心翼翼地回避呢？正如艺术史家巫鸿所写的那样，厌恶描述残破景象也许是因为这些图景表示不祥与危险。"他们震撼了他们的观众，因为他们记录、描述、保留或模拟了'毁灭'——作为暴力和凶残的代表的毁灭带给一个人、一座城市，或者一个国家的是受伤的肌体和心灵。"比起口头传播来，视觉图像可能会带来更大的危险，因为对图像的迷信可能会使图像像符咒一样传播开来。吉祥的图像会鼓励招财进宝和幸福安康，一幅残破的图像也

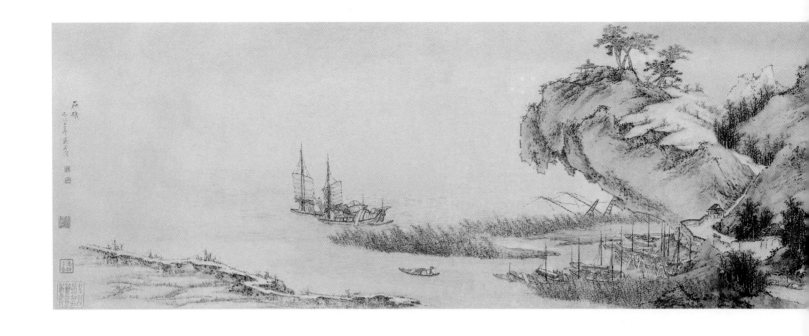

许让人觉得这是在促使人们把图像当做现实场景的反映。①

不过，图像对于金陵盛世的忆写与题诗对现状的凄婉描绘所形成的强烈对比，其实会引发遗民更强烈的感旧情绪。

在同一个画卷中，吴宏却采取了直面现实的态度，对金陵胜景的"现状"进行了真实描绘。姜斐德女士首先注意到吴宏的许多作品中对于废墟的表现。在这套《金陵寻胜图》卷中，吴宏的《莫愁旷览》中真实地再现了清初"鬼夜哭"的莫愁湖的衰败：荒草寒林围绕着浅浅的湖水，野店村舍散布于湖畔，湖中不仅没有打鱼船，而且湖心亭早已破败不堪，岸边有一处建筑的遗迹，可能就是胜棋楼，院墙倒颓，院门坍塌，不见人影，唯见两个文士对坐湖畔，遥望空寂的湖面。吴宏的画列于长卷之首，当画卷打开时，可以想象它带给观者的巨大视觉冲击力。三年前，吴宏有过一次从浙江到

岭南的壮游，回来后创作过一卷《江山行旅图》（故宫博物院藏），表现了沿途所见的山川景物与风俗民情，其中也刻画了多处残破的城市和废弃的墓园。吴宏为什么能直面金陵胜景的现实呢？

吴宏（1616—不晚于1688年），字远度，号江西外史，原籍江西金溪，本人生长于金陵。吴宏为人高洁，他曾在给休宁吴冠五的信中，明确表露了坚守节操、鄙夷富贵的志向："天地间有冻不怕之吕米桶，烧不死之介之推，黄金台，土阜而已。"①因此，在黄俞邰《长歌》中赞曰："临川竹史性豪迈，方熙哆口谈悬河，霜柯老笔恣披拂，吴绫东绢分投梭。"②

吴宏很可能也是一位诗人，他于1645年创作的《小远歌图》卷（上海博物馆藏），卷后有多人题跋，都对他的文采风流大加赞誉。如黄涛言吴宏"系出江右，隐金陵市上，能诗能画"，纪映钟云："昔有老友传远度，文章开天耻庙祔。烂醉唾出秋水篇，大笑庄叟

为我注……"张文峄云"旧京突出传远度，才子英雄称独步。隐映文坛三十年，至今尚惹江山炉。慕其名者吴子□，高华直与古人争。诗情醉意都相似，不负从前神骏声。老传道大有如海，子蚕酌之便光彩……"只可惜吴宏存世的作品很少有题诗，仅见青岛市博物馆收藏的《山水图》轴上题有五言诗一首：

挥毫江阁里，秋意浴无穷，
水远天涵碧，林疏霞映红。
悬萝低拂石，古木上撑空。
骇气新过雨，晴岚不动风。
舟闲依草薄，亭寂阒榛丛。
僧寺浮云外，人家落照中。
翠饰零岸苇，丹密变江枫。
远宇联寒雀，危桥隐暮虹。
地蟠山矗矗，天杳树蒙蒙。
眺远秋客澹，寻幽野兴浓。
乍疑牛渚客，又似鹿门翁。
石城秋色远，风景宛然同。

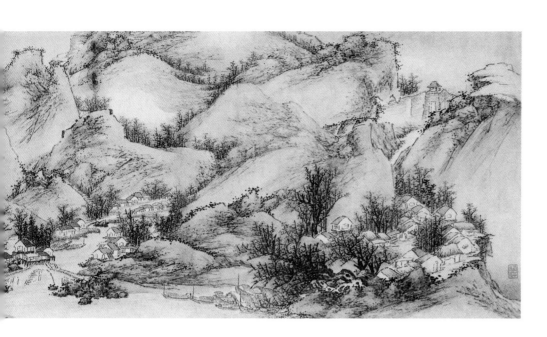

《燕矶晓望》
清代 吴宏
卷 纸本 设色
30.8cm×149.8cm
故宫博物院藏

《燕矶晓望》（局部）
吴宏

①清·周亮工:《尺牍新
钞》卷6。
②清·周亮工:《读画
录》,周氏烟云过眼堂,
清康熙十二年(1673)。

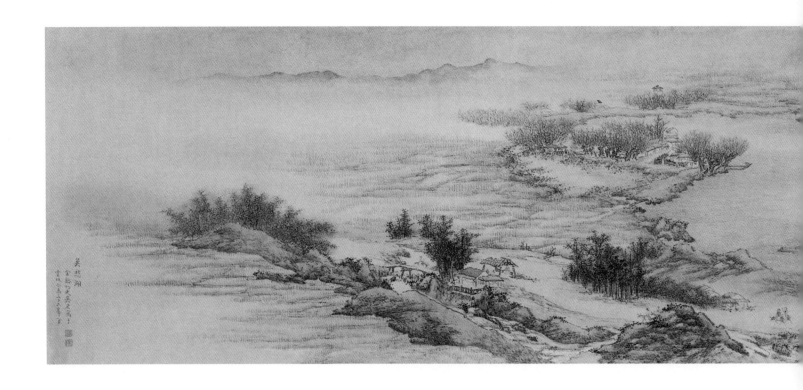

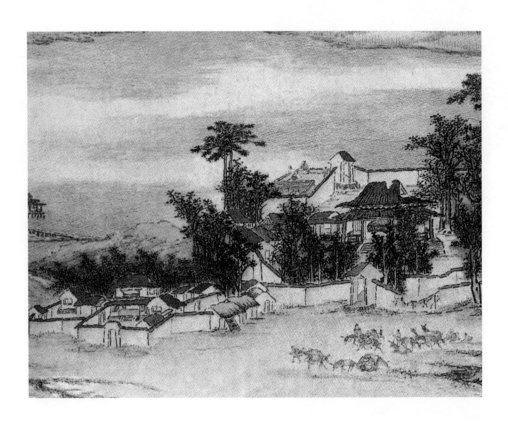

《莫愁旷览》（局部）

吴宏

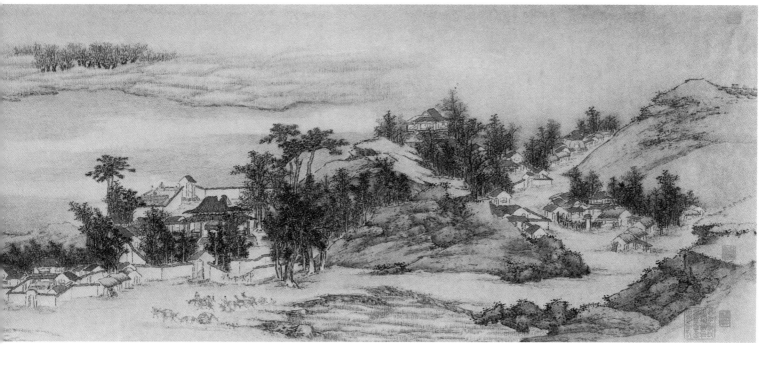

《莫愁旷览》
清代 吴宏
卷 纸本 设色
30.8cm×149.8cm
故宫博物院藏

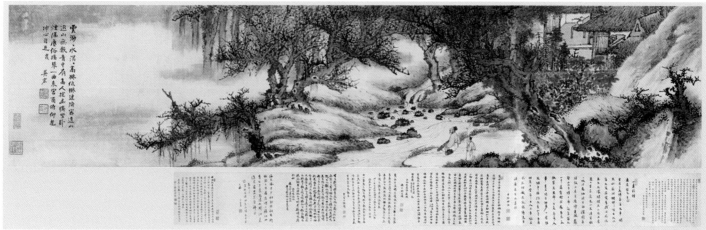

《小远歌图》
清代 吴宏
卷 纸本 设色
30.8cm×137.1cm
上海博物馆藏

杏花村在江寧縣鳳臺上浮下浮兩橋之間遠近城闉與墨工家村接未省前左相傳為杜牧之沽酒
處鶯有者款百味間以楊柳春中紅紫綠絵彼彿狀而新鶯來諦諆味可入意立春後日燕压和誰觀
者樹鎮紋題鳥杜沽酒的飲花下遠且沈且更闉籍妝節歐後犮用嚴其踪硼稚馬為新妝室然後有青
杏村閒酒

杜牧詩留景檢作立今年我尹花村當年堂節石杭消兵代得石是白門指處酒家人閒路格每蒡樹
谷楍樼烏臺有青魁司相近遺蹤典詩論

王著

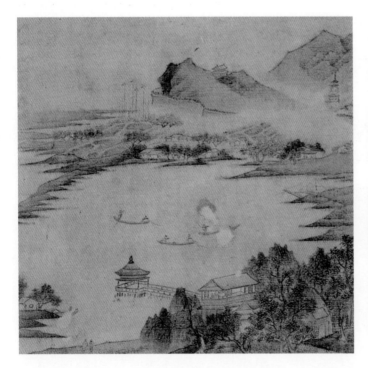

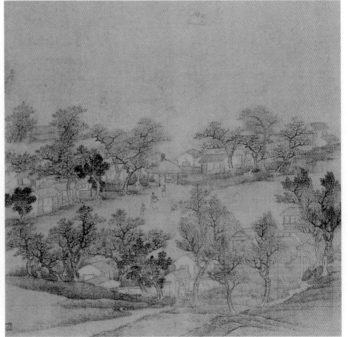

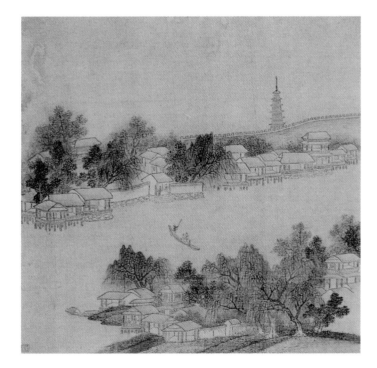

《金陵胜景图》（选二）

清代　王蓍

册页　绢本　设色

33.5cm×36.8cm

故宫博物院藏

从中亦可见其诗情文采。也许正因为吴宏在诗文方面的修养，他不同于一般的职业画家，其画往往会有较深刻的社会内容的传达。

　　遗民是不会遗传的，十多年后，生于清朝的画家王概[1]在卷后的题诗中便没有任何对故国留恋的诗句，此时他已年过花甲，本来就不是遗民的他早已不像他的父辈那样对于故明念念不忘。王概的弟弟王蓍也曾创作过《金陵十景图》，朱之蕃的前四景全部消失，所绘的全是金陵的古迹，而且以细秀优雅的工笔方式表现，一派明丽的景象，已完全寻不到兴亡的感伤。上方的题诗亦清丽温婉，就连最为凄美的"莫愁旷览"也画得一派生机。莫愁湖是王概、王蓍兄弟生活的地方，应该是他们怀有特殊情感的地方，也是非常熟知的景物。远处石头城雄峙，山下阡陌纵横，江上帆樯林立。对页题诗云："一泓野水浸寒烟，犹赖卢家姓字传。楼废已无沽酒驿，村空惟见打鱼船。城头山色眉间黛，窗外波光镜里天。莫笑寂寥歌舞地，美人如在尚依然。"虽写出莫愁湖一带的孤清，但在王蓍的笔下，却一派春和景明之象，湖心亭完整无缺，胜棋楼巍然耸立于湖畔，楼上文人雅集，悠闲自在，与其题诗相去甚远，也与吴宏的画恍

97

1. 王概

王概（1645—？），秀水（今浙江嘉兴）人，久居江苏金陵（今南京）。其父王之辅为坚定的明遗民，分别以句、尸、孽为三子命名，后经朋友劝说改为概、蓍、桌。受其父教导，兄弟三人一生专心艺事，不入仕途，以卖画为生。王概山水初学龚贤，黑色疏淡浓墨相间，皴点粗放，苍劲深厚，尤善画大幅山水及松石。王概与当时名流汤燕生、李渔、程邃、孔尚任、周亮工等都有交往。他和王蓍分别被南京名遗民方文、张惣招为女婿，兄弟二人合作的《芥子园画传》成为中国流布最广的画谱，深刻地影响了中国画的发展。

如隔世。王蓍创作的《凤台秋月》和遗
民画家的第二代画家高遇于1678年所
作《牛首烟峦图》（南京市博物馆藏）、
胡濂1677年创作的《雨花闲眺图》（天
津博物馆藏）都刻画工谨入微、构图缜
密，没有任何题诗表达自己的情感。

　　早期的"金陵胜景图"多为册页或
手卷，其观看方式决定了它们很可能
作为一种比较私人化的收藏。从十六
世纪七十年代起，开始出现了一些以
立轴表现的"金陵胜景图"，除了上面
提到的王蓍、高遇的作品外，还有高
岑的《灵谷深松》（南京市博物馆藏）、
《凤台秋月》（南京博物院藏）、《天印樵
歌》（天津博物馆藏），邹喆的《石城霁
雪》（上海博物馆藏）和1675年创作的
《钟山秋色》（中国历史博物馆藏），这
些可以公开展示的立轴作品的出现说明
作为一种感旧记忆的"金陵胜景图"很可
能不再承载遗民情结而不再需要任何的
隐晦。其中，邹喆的《石城霁雪》是一件
非常具有艺术感染力的作品。

　　邹 喆（1625—约1684后），字 方
鲁，原籍吴县（今江苏苏州），画家邹
典之子。入清后，邹喆受其父影响，也
洁身自好，"守节霞阁，敬事父友，谨
慎保其家。母没能尽礼，会葬多知名
士。"①邹喆很早便显露出卓越的才华。
邢昉有《满字次公方鲁十三岁绘事绝
工，赠以短什》诗："君已有骊珠，于
今见凤雏，一毛真自异，凡鸟敢相呼。
才写方壶景，仍挥赤县图，山僧与童
子，貌出在斯须。"②"满字"即邹喆之
父邹典，邹喆才13岁，便有"绘事绝
工"的称誉。方文在崇祯十年（1637）
有《题邹满字节霞阁》诗云："萝阁吐
溪云，墨妙儿能悟。"③正好与邢昉诗

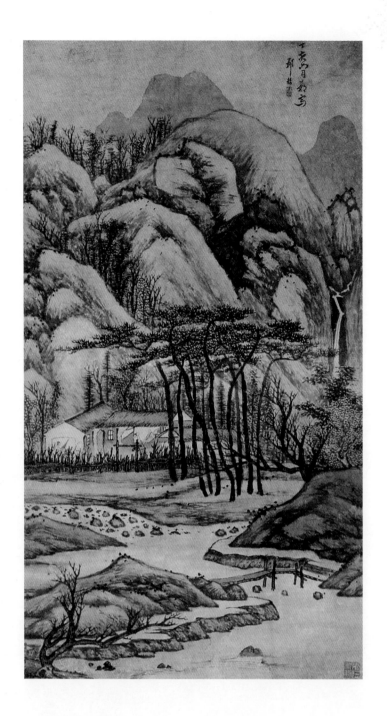

《松林僧话图》
清代　邹喆
轴　纸本　设色
80cm×43.2cm
上海博物馆藏

① 清·周亮工：《读画
录》。
② 清·邢昉：《金陵丛书
丙集·石臼集》卷4。
③ 清·方文：《嵞山集》卷
5，见 四库禁毁书丛刊编
纂委员会编：王钟翰主
编《四库禁毁书丛刊》集
部71，北京出版社，2000
年版。

I. 北宗风格

明代画家董其昌认为中国画史上存在文人画家与职业画家两大不同的风格体系，他以禅宗的南北宗论喻画，提出了"南北宗论"。他认为北宗则李思训父子着色山水，流传而为宋之赵干、赵伯驹、赵伯骕以至马（远）夏（珪）辈。南宗则王摩诘（王维）始用渲淡，一变勾斫之法，其传为张璪、荆（浩）、关（仝）、董（源）、巨（然）、郭忠恕、米家父子，以至元之四大家。他将唐至元代的绘画发展，按画家的身份、画法、风格分为两大派别，认为南宗是文人之画，而北宗是行家画，崇南贬北，提倡文人画的南宗，贬抑行家画的北宗。在南北宗论中董其昌亦有自相矛盾之处，标准不一，对同属南宗的文人画家的评价亦有褒贬等等，反映了理论上的混乱。与董其昌同时的陈继儒、莫是龙、沈颢等人亦倡导或赞成南北宗论，他们彼此呼应，对明末及清代的绘画发展产生了影响。

① 清·陆心源：《穰梨馆过眼续录》卷14，《邹方鲁山水卷》杨承湛跋。

相合，由此推知邹喆约生于明天启五年（1625）。其画得邹典真传，长于山水，兼作水墨花卉，画风沉稳坚实，颇有古意清气。邹喆存世最早的作品是作于1641年的《山水扇》（美国景元斋藏），虽不成熟，用笔较碎，但结构紧密，渲染较多，近于松江画风，可以看出其早年随父学画，主要受元代文人画的影响。这种影响在顺治四年（1647）23岁时所作《郊园秋霜图》卷（美国克利夫兰美术馆藏）、《松林僧话图》（上海博物馆藏）和《仿黄公望山水》（南京大学藏）还可看出。前者以阡陌、小径、溪河贯穿于突兀的山水石之间，加以近岸远陂、树木、人物、田舍、造成横向连续，又有纵深感的空间。山石树木用笔熟练，勾描轮廓或画房舍多用战笔，但山石皴擦则笔法爽利，笔迹清晰可见。《松林僧话图》刘海粟题为"邹喆画第一"，被公认为其前期代表作。该画以南京郊区山村的实景为基础，前景小溪、木板桥，中间画一丛松树，山下柴扉、茅屋数间，堂屋一老者与僧人对坐闲话，其妻在侧屋纺织。山石用松秀的披麻皴，笔力工稳。周亮工说邹喆"图松尤

奇秀"，从此画来看，邹喆笔下松树的确较有特色，松干用没骨法，不作勾、圈，松针细笔重叠，不厌其烦。全画基本画好后，再用墨和淡彩细心加以渲染烘托。画风爽朗苍秀，不落金陵一般画家的甜俗窠臼。

步入中年后，邹喆的个人面貌开始突出，山水画中的北宗风格开始突出，对物象观察入微，多表现江南，尤其是金陵的实景，除了标明胜景名称的《石城雪霁》外，还画了许多以松林古寺为题材的山水画。邹喆画中的山石、树木刻画细致，岩石结构交代颇为清晰，用笔尖峭，轮廓勾括用线短而劲利，山石皴法多小斧劈皴和点子皴，较少用披麻皴。越到晚年，越是对山石轮廓线的提顿转折加以夸张，以描写山石嶙峋的形状，如1683年的《松岗板桥图》轴（河南省新乡博物馆藏）和1684年的《雪景山水》（四川大学藏）。其画树法多样，注意多种树的组合，但以实写为主，注意表现树的自然形态。其画渲染淡雅明丽，为金陵典型特色。其父邹典山水画中的南宗因素渐渐消退。画史评邹喆的山水画有"北地沉雄之气"①，从存世作品

《山水》
清代 邹喆
轴 纸本 设色
23.1cm×35.9cm
故宫博物院藏

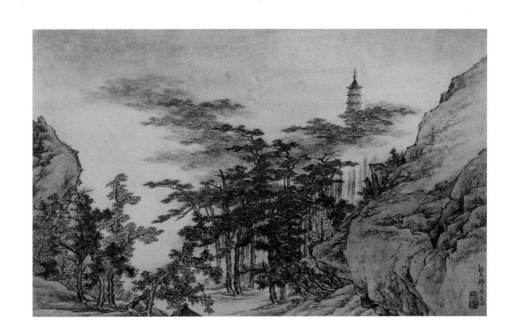

I. 王翚

王翚（1632—1717），字石谷，因画《南巡图》称旨，康熙帝玄烨赐书"山水清晖"四字，所以又称"清晖老人"。王翚出身于常熟一户绘画世家，早先亲得太仓"二王"（王时敏、王鉴）的指授推许，经常博览大江南北的秘本精藏，对于古人作品，下苦功临摹，南北兼容，功力深厚。

II.《康熙南巡图》

《康熙南巡图》，为绢本重彩画，共12卷，每卷纵67.8厘米、横1555—2612.5厘米不等。1691年绘，历时3年。绘康熙帝第二次南巡（1689）从离开京师到沿途所经过的山川城池、名胜古迹等，每卷均有康熙出现。作品以鲜明的色彩和工整的手法，真实、细致地表现了所经之处的风土人情及农业、商业的繁荣景象，具有珍贵的史料价值和艺术价值。该画原藏清宫，后散佚，今第1、9、10、11、12卷藏故宫博物院，余者藏于美国、法国及加拿大等国的博物馆或私人手中。它的主要作者是清初六大画家之一王翚。

《雪景山水》
清代 邹喆
轴 绢本 设色
65cm×47.5cm
扬州市博物馆藏

来看，其总体风格的确倾向于雄劲壮阔，如其大幅山水画《春山雪霁图》轴（1663年，安徽省博物馆藏）、《雪景山水图》轴（1666年，安徽省博物馆藏）和《山舟泊岸图》轴（1668年，沈阳故宫博物院藏）等，构图宏阔深邃，兼具高远、深远之致。其小幅册页山水、山石轮廓以尖峭顿挫的方笔勾勒，行笔工稳；干笔皴擦，间以斧劈、折带皴笔意，仍未脱离其深雄之气，偶尔施以清润明洁的青绿，又增添了几分简淡和超逸。

《石城霁雪》虽无年款，但从画风上当属邹喆成熟期的作品。一场大雪之后，天地之间静寂而洁白，画面下端，苍虬的枯树间露出被白雪覆盖的民居，一道高耸的城墙沿江而立，蜿蜒而上，与中部壁立千仞的断崖合二为一，这便是被称为"鬼脸城"的石头城，其实这是古城墙中段凸出的一块椭圆形红色水成岩，长年风化，酷似一副狰狞的鬼脸，故被称为"鬼脸城"。

画家以顿挫有力的短条子皴将其绘制得巍峨而坚凝。从崖壁对望，大江宏阔，船樯云集，远山直插天际，中间有一座石桥连接两岸。很明显，受狭长的立轴的影响，景物的布置和形态都随构图而发生了必要的变化和重组，拉长了上下的空间距离，也夸张了石头城的雄奇，却艺术地展现出了"石城虎踞"雄风和江防地位。该画绘于绢本之上，层层的渲染对于营造雪后的苍茫增色不少。

1698年，由王翚[I]主持完成了恢弘的巨制《康熙南巡图》[II]，其第十、十一卷（故宫博物院藏）描绘了康熙1689年第二次南巡至金陵的盛况，许多的金陵胜景也纳入卷中，如秦淮河、钟山、鸡鸣寺、玄武湖、石头城、大报恩寺、燕子矶、弘济寺等，但因该画强烈的政治意涵，所绘胜景均为政治活动的背景，并非独立的"胜景图"，故不在本书的讨论范围。

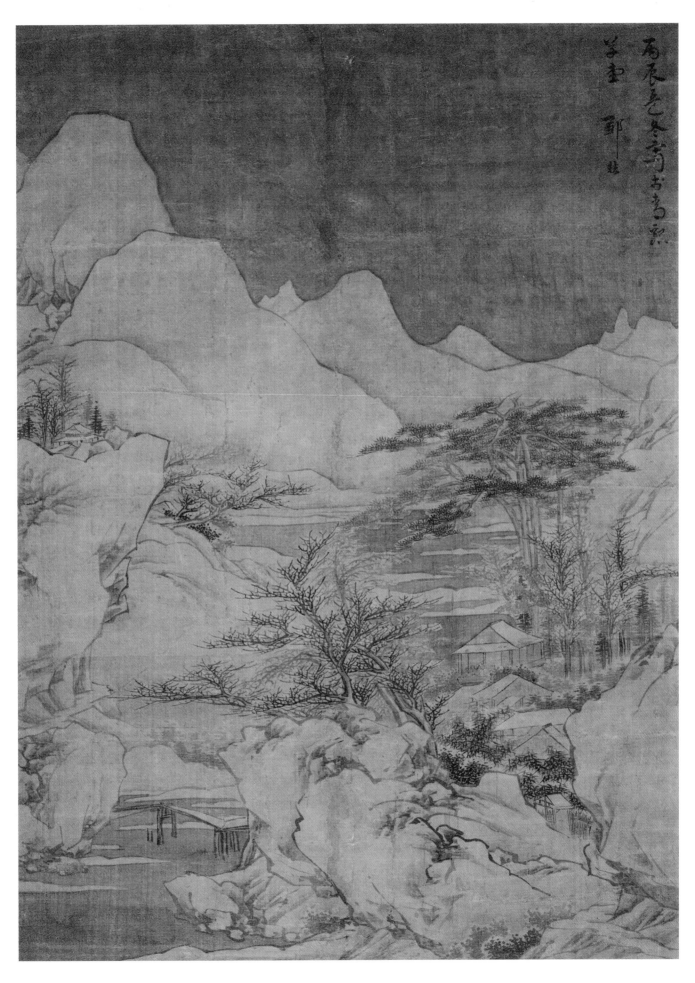

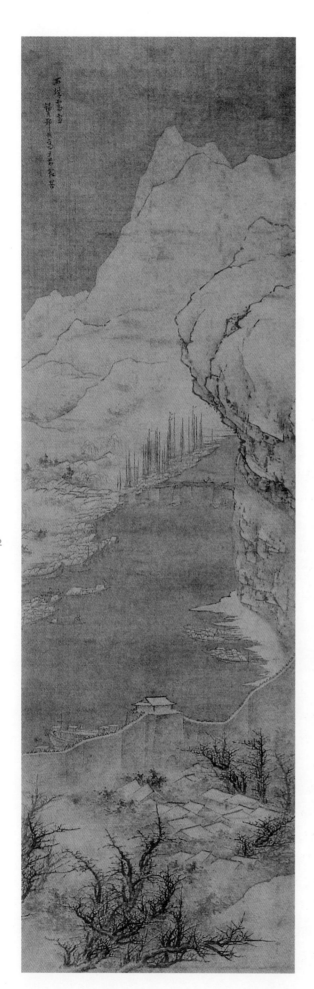

《石城霁雪图》

清代 邹喆

轴 绢本 设色

167.5cm×51cm

上海博物馆藏

第八章

旧王孙的家国感伤

I. 画僧

清初许多不愿臣服清朝统治的画家削发为僧，其中最有名的便是"四僧"，是指原济（石涛）、朱耷（八大山人）、髡残（石溪）、渐江（弘仁）。前两人是明宗室后裔，后两人是明代遗民，四人均抱有强烈的民族意识。他们借画抒写身世之感和抑郁之气，寄托对故国山川的炽热之情。艺术上主张"借古开今"，反对陈陈相因，重视生活感受，强调独抒性灵。

南京博物院收藏有画僧石涛的一件《清凉台图》，表现的也是龚贤晚年隐居的清凉山。龚贤的《清凉环翠》致力于表现清凉山茂密的植被和幽静的环境，石涛在表现茂密苍郁的山林的同时，对山间的建筑交代得也较为清楚，而且运用较高的视点，在远处辽阔的大江上点缀了片片帆影，近处的密与远处的疏，树木的花青与建筑山石点染的赭石形成强烈的对比，画幅下端以云气相托，与上面的江面遥相呼应，为画面营造出似真似幻的意境。石涛画上题诗道：

> 薄暮平台独上游，可怜春色静南州。
> 陵松但见阴云合，江水犹涵日夜流。
> 故垒归鸦宵寂寂，废园花发思悠悠。
> 兴亡自古成惆怅，莫遣歌声到岭头。

故垒归鸦、废园花发，从古至今，家国兴亡都会引起人们无限的惆怅，千万不要忘却那些为国捐躯的忠魂，用轻歌曼舞去惊扰他们。该画诗塘上

有一位名"南强"的遗民的题诗：

> 故国河山久寂寞，荒烟丛林共魂销。
> 看师醉舞虬龙笔，万里秋风卷怒潮。
> 海峤遗民南强泣题

与石涛之诗相合，传达出遗民对故国的深沉思念。故宫博物院还收藏有石涛的一套十开的册页——《金陵十景图》，单从一些景点的题目便可以看出画家悲怆的心情。如：伤心玄武湖、莫愁今也愁、难寻木末亭、白鹭洲何在、怕听凤城钟等。从石涛这两件作品的落款来看，"大涤子"出现于1696年石涛在扬州筑大涤堂之后，"清湘遗人"、"清湘老人"、"清湘道人"都出现在1695年之后。"阿长"是石涛儿时的乳名，一般出现在1697年之后，可见，这两件作品都绘制于扬州期间，是石涛对金陵胜景忆写之作，但这些作品中却反映出他强烈的遗民情结。而此时，随着硕果仅存的遗民领袖张怡于1695年的离世，金陵的遗民情结日渐

《清凉台图》
清代 石涛
轴 纸本 设色
45cm×30.2cm
南京博物院藏

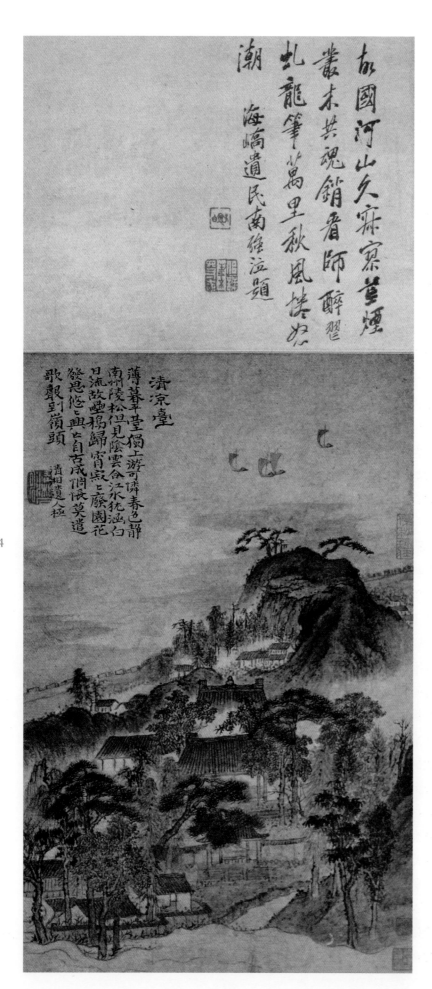

消逝殆尽。那么，为什么石涛仍在画中抒写家国的感伤呢？

石涛并非普通的画僧，其出身显赫，他是明靖江王朱守谦的后裔。朱守谦是朱元璋之兄朱兴隆之孙，朱兴隆早逝，其子朱正文一直由朱元璋和马皇后抚养，并跟随转战南北，立下了赫赫战功，成为朱元璋的得力干将。但后来因朱正文自恃战功，骄奢淫逸，并有谋反之意，被鞭打致死。也许因为觉得这样做对长兄有愧，朱元璋又精心培育朱正文唯一的儿子，并改名为守谦，希望他吸取父亲骄横不法自取其辱的教训，谦逊为本，永守祖业。明朝建立后，实行分封，被封为藩王的都是朱元璋自己几个已经长大成人的儿子，但朱守谦也被分封为靖江王，驻藩广西桂林，"以镇广海之域"。朱守谦的地位很特殊，"禄视郡王，官署亲王之半"。可惜朱守谦并未吸取父亲的教训，性格乖戾，在桂林等地屡屡胡作非为，最后被禁锢致死，年仅31岁。靖江王的藩号并未撤销，在桂林又传了十二代，延续二百多年，石涛的父亲朱亨嘉就是第十三代靖江王。明王孙的身份并未给石涛带来锦衣玉食，无忧无虑的生活，身处明清易代之际，反而造成他一生的坎坷。石涛生于1642年，明朝灭亡时才3岁。1644年崇祯皇帝上吊自杀后，朱明王朝宗室中就有一些人想谋取大位。首先是福王朱常洵之子朱由崧在南京朝臣的拥戴下建立了弘光政权，第二年五月，清军占领南京，弘光帝被俘，六月，唐王朱聿键便在福建自立，朱亨嘉认为按辈分不应由唐王称帝，于

是在广西自称监国。唐王下令攻打桂林，城破后朱亨嘉全家被押解到福州，削为平民，因禁致死。年仅4岁的石涛被仆臣喝涛所救，得以幸免，却成为南明和清朝军队的追捕对象。逃到武昌后，只好出家当了和尚，仍不得不继续颠沛流离的逃亡生活。22岁后，石涛来到江南，在松江拜与顺治帝有着密切关系的名僧旅庵本月为师以求庇护。后屡次游敬亭山、黄山及南京、扬州等地。石涛曾长期隐藏自己的王孙身份，他性格孤清却又充满矛盾，他既有国破家亡之痛，又曾于1684年、1689年康熙两次南巡时接驾，山呼万岁，还创作过《海清河晏图》，来奉迎新政权的"伟绩"。很多人认为他抱着"欲向皇家问赏心，好从宝绘论知遇"的心理，主动进京交结达官显贵，企图出人头地，但权贵们仅把他当做一名会画画的和尚而已，最终无功而返。为此，曾备受后世诟病。石涛晚年定居扬州后，其旧王孙身份不仅不避讳，反而使他获得极高的社会地位。晚年的石涛为什么反而会创作这些带有强烈遗民倾向的"金陵胜景图"呢？

明亡之时，石涛不过是一个3岁小孩，按常理他不应被归入明遗民的行列。但是，他出身于帝王贵胄之家，出家便成为求生的唯一途径。年少时，虽然过着颠沛流离的生活，但对于一个年幼的孩子来说，家国的概念应是非常朦胧的。1680年，中年的石涛应剩上人之邀，来到南京，与众多名遗民，如张怡、周向山、戴本孝、张惣、汤燕生、杜苍略、柳堉、吴嘉纪、周贞栖、田林等交往，家国的概念开始

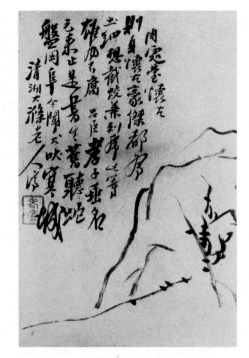

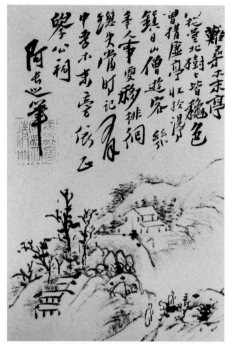

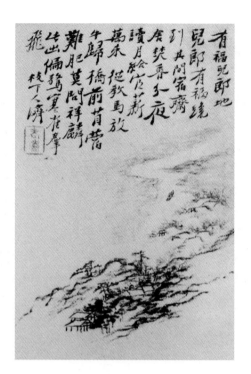

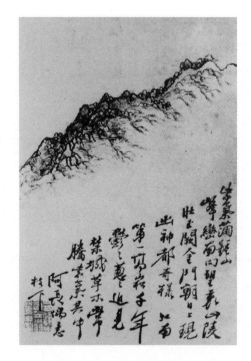

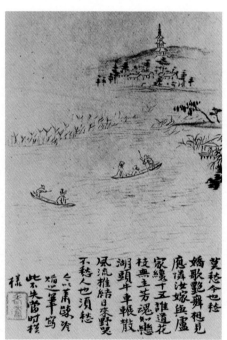

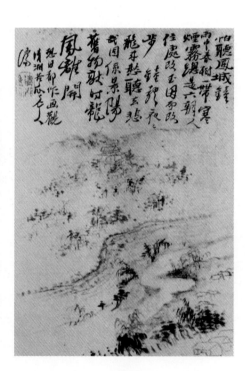

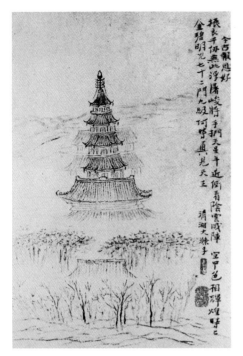

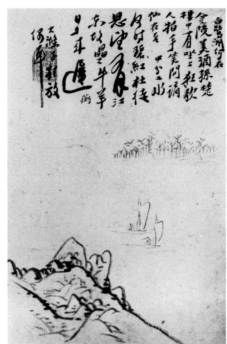

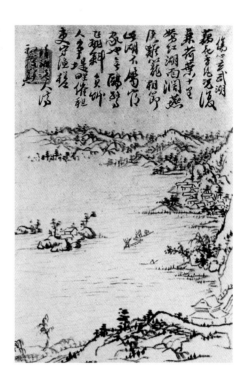

《金陵十景图》
清代 石涛
册页 纸本 设色
23 cm × 16.4 cm
故宫博物院藏

① 李驎:《虬峰文集》卷
9，第64页，四库禁毁书
丛刊编纂委员会编，王钟
翰主编:《四库禁毁书丛
刊》集部，第271页。
② 李驎:《虬峰文集》卷
19，第93页。 四库禁毁
书丛刊编纂委员会编，王
钟翰主编:《四库禁毁书
丛刊》集部，第131页。

清晰。他曾与张惣一起骑着驴来到钟
山，祭拜明太祖朱元璋的孝陵。晚年
他给自己取了一个号叫"苦瓜和尚"，
说明内心的苦闷。还有一个号为"清湘
陈人"，表明自己的王室身份。他还到
北京的十三陵去觐拜先祖的陵寝。1702
年，定居扬州的石涛再一次回到南京，
不仅为了探视友人，更重要的目的可
能仍然是去谒拜孝陵。石涛著名的诗
篇《谒陵诗》(今已散佚)就是作于此
年。石涛的好友李驎1702年作有《读
大涤子谒陵诗作》，诗云：

> 香枫曾树蒋山隈，凭吊何堪剩石苔。
> 衰老百年心独结，风沙万里眼难开。
> 爱居避地飞无处，精卫全身去不回。
> 细把新诗吟一过，翻教旧恨满怀来。①

又有《大涤子谒陵诗跋》云：

> 屈左徒刘中垒，固未见之楚

汉之亡也，而情所难堪，已不自
胜矣。使不幸天假以年而及见其
亡，又何如哉！彼冬青之咏，异
姓且然，而况同姓。宜大涤子谒
陵诗，凄以切，慨以伤，情有所
不自胜也。雏诵一过，衣袂尽湿，
泪耶，血耶，吾并不自知，他何
问欤！②

从中可见石涛《谒陵诗》对故国怀
有深沉的情感。那么，晚年石涛创作
出具有强烈遗民情感的"金陵胜景图"
便是情理之中的了。当然，进入18世
纪，对于故国的情感早已随着上一代
遗民的离世而消散，石涛的"金陵胜景
图"作为一种个人化的情感表达也成为
一种绝唱。

第九章

金陵胜景图与实景山水的兴起

I. 项圣谟

项圣谟（1597—1658），浙江嘉兴人，明代大收藏家项元汴之孙，为明末著名书画收藏家和画家。伯父项德新也善画。项圣谟自幼受家庭熏陶，精研古代书画名作，山水、人物、花鸟无一不精。项圣谟善于从生活中摄取素材，他的画贴近现实，造型准确，严肃不苟，一反当时潦草粗疏，追求"逸笔草草"的画风，具有严谨的画风和写实态度。

对于"金陵胜景图"，一般论者多关注其背后深藏的社会文化内涵，很少有人探寻其在绘画本体上的意义和价值。从题材上看，"金陵胜景图"属于"实景山水"。单国强曾对我国的实景山水做过专题研究，他给"实景山水"下了一个定义："实景山水属于中国传统山水画中按题材而分的一个门类，它与仿古山水（以临仿古人山水图式为主）、抒情山水（取诗词以表达诗情或借山川以抒写情怀）、理想山水（营造道释神仙之仙境或虚构向往之理想境界）、综合山水（集实景虚景于一身），共同构成山水画题材的主要类别。实景山水画的含义，顾名思义，是指以写实手法描绘真实景致的山水，其具体内容可归纳为名山大川、名胜古迹、名人园宅几个方面，其有别于其他类山水的特性可概括为真实性（客观存在，而非想象或综合）、具体性（有地点和名称，而非笼统或泛指）、写实性（准确再现山水地貌或特征，而非写意式的舍形取神）。"我国的山水画从发端到成熟都无疑与实景山水有着千丝万缕的联系，单国强在四期连载的论文中阐述了中国山水画史与"实景山水"的关系。

在明末清初，并非仅金陵一地的画家在对实景进行描绘。比如项圣谟所作《剪越江秋图》卷（故宫博物院藏）表现画家1634年游历富春江所见景致，起于杭州江干，沿富春江溯流而上，经富阳、桐庐、转入新安江，最后到达淳安，约500余里。所经名胜如严子

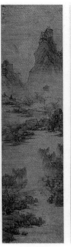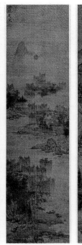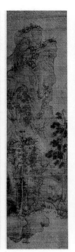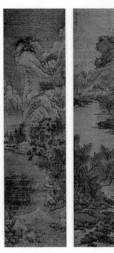

陵钓台、伍子胥庙、富春山、七里泷、龟石滩等，都作具体描绘。此外，项圣谟的《鹤洲秋泛图》（1653年，故宫博物院藏）、《闽游书画》卷都是以实景为表现对象的山水画。另外，孙枝《西湖纪胜图》册（浙江天一阁博物馆藏）仿文徵明，画了西湖的14个景点，与实景也较为接近。苏州画家黄向坚创作的近百幅"寻亲图"表现的全是他从苏州到云南寻亲路上的真实风景，尤其西南滇黔地区的名山大川，较好地反映各处的地貌特征，并因其真实的人伦至情和孝子行踪在清初画坛产生了较大的影响，其孝行在遗民士大夫中产生共鸣，纷纷题赞，以此抒发自身"国破山河在"的黍离之感。其在艺术风格上的价值与意义反而受到忽视。一些山水画虽未标明景点，但明显从实景而来，如松江画家沈士充的《云山烟水卷》（福建省博物馆藏），空间感较强，明显从写生中得来。还有一些作品从实景中抽象出自己的笔墨语言。如以弘仁为首的新安画派，以萧

云从为代表的姑熟派，以梅清兄弟为标志的宣城派等。他们大多也是明遗民画家，以画为业，属于职业化的文人画家，主擅山水，大多写黄山实境，重丘壑位置，"但与金陵画家相比，又显得朴素简洁，有不少抽象因素，境界也较幽僻冷寂，模糊迷离，不那么真切；笔墨渊源主要来自宋元以降的文人传统，但更多受倪瓒、黄公望影响，笔法简洁，用墨轻淡，还吸收了民间版画的概括性和装饰性，画风极具地域特色和独特面貌。"[1]新安画家笔下的黄山多升华为似乎与现实绝缘的理想中的境象，了无尘坊，宁静肃穆，人迹罕至，高度净化，是一种透露出遗民意识的"世外山"。此外，"四僧"中的髡残、石涛也画过不少实景山水，如石涛的《巢湖图》轴、《茱萸湾图》扇页、《溪南八景图》册、《游华阳山图》轴和《余杭看山图》轴等，但这些山水虽以实景作为依据，但在章法上往往出奇制胜，不拘于实景，不泥于成法，突出奇险、变幻，具不可名状之态，

《西湖十景图》（十条）

明代 蓝瑛

屏 绢本 设色

169cm×45cm

扬州市文物商店藏

① 单国强：《中国古代实景山水画史略 连载之一 六朝至两宋》，《紫禁城》2008年第8期。

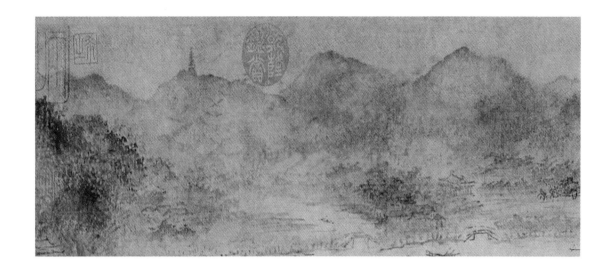

《西湖图》
宋代 （传）李嵩
卷 纸本 墨笔
27cm×80.7cm
上海博物馆藏

I. 蓝瑛

蓝瑛（1585—1664），一作（1585—约1666），钱塘（今浙江杭州）人，是明代浙派后期代表画家之一。工书善画，长于山水、花鸟、梅竹，尤以山水著名。其山水法宗宋元，又能自成一家。师画家沈周，落笔秀润，临摹唐、宋、元诸家，师黄公望尤为致力。晚年笔力苍劲，气象峻，与文徵明、沈周并重。

II. 李嵩

李嵩（1166—1243），宋钱塘（今杭州）人。出身贫寒，年少时曾以木工为业。好绘画，被宫廷画家李从训收为养子，承授画技，终成一代名家。宋光宗、宋宁宗、宋理宗三朝（1190—1264）画院待诏，时人尊之为"三朝老画师"。山水、人物兼擅，尤擅风俗画。《货郎图》《骷髅幻戏图》《西湖图》都是他的代表作。

使人骇目惊心，自然山川赋予了强烈的主观情感，产生一种"排奡纵横"的奔放气势。髡残画过不少忆写黄山美景和表现他晚年居住地祖堂山附近环境的山水画，但这些作品都将实景的地貌抽象概括成自己的笔墨语言，并不完全是对实景的真实再现。还有一类虽标明为胜景图，但较程式化，与实景存在一定距离。比如"武林派"开派大师蓝瑛[I]的《西湖十景图》（扬州市文物商店藏），如果不是画中各景点的标志性建筑和景观，很难让人想到他所画的是西湖，似乎与他其他的仿古之作没有太大的区别，更不要说将之与传为南宋李嵩[II]所画的《西湖图》（上海博物馆藏）相对比，蓝瑛《西湖十景图》狭长的立轴形制本身也不适合用来再现西湖宽阔的湖面和湖畔低缓的群山。

"金陵胜景图"最初由吴门画家创作，后来大都由金陵本地或流寓于此的画家创作，由于画家对本地的风景非常熟悉，因此往往会比外地画家更

得其真。卞时钰在樊沂的《金陵五景图》卷后的题跋便云："自吴筑石头城至六朝以后，相沿定都于此，踵事增华，山川人物之奇秀，遂甲天下，后人游览凭吊，意尚未尽，至有绘图以志其胜者。历代名手所在不乏，终不若以此地之人写此地之景，始得其真，披览之暇，可当卧游，与一切揣摹形似者乃大别矣。近代如魏考叔、张子羽、张大风，皆褎然杰出，数君没后又有樊子浴沂，烘染生动，大得钱舜举、盛子昭意。睇观五景，宛身在秣陵山水间矣。"外地画家所画金陵胜景之所以逊于金陵本地的画家，便在于无法"得其真"，对于生于斯，长于斯的金陵人来说，他们对家乡风物的熟知，加上他们对宋画写实技巧的复兴，使他们形成了独具一格的山水画风。

如果我们对这些"金陵胜景图"进行统计分析会发现：从事"金陵胜景图"创作的多是职业画家，他们创作的"金陵胜景图"也更具有"实景"特色，即写实性更强，更接近胜景的真实面

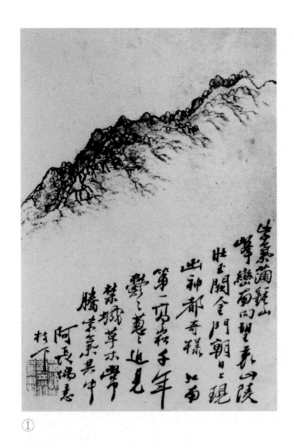

①

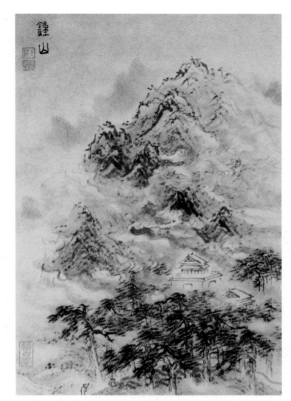

②

貌。而且金陵的职业画家更喜欢在绢上作画，与文人画家所喜欢的生纸相比，在绢上作画渲染起来方便得多，通过层层细腻的渲染可以更好地表现出山石的体积与质感，营造出真实可感的空间。这一切很容易让人联想到宋代的山水画。更重要的是，他们的某些作品似乎引入了西方的透视技巧。

下面以金陵画家创作最多的"钟阜晴云"、"清凉环翠"为例，对图像进行对比研究。

在表现钟山时，除石涛的画之外，所有的画家都抓住了山中苍松环绕的孝陵这一特色加以表现，但也由于表现方式的不同而各具特色。朱之蕃的《金陵图咏》和高岑的《金陵四十景》中所画钟山一脉相承，因是版画作品，既从实景中来，又具有图示功能。郭

存仁、叶欣和樊沂的作品写实性更强，尤其是叶欣和樊沂，因绘于绢上，用水渲染较多，很好地表现出山体浑圆、林木荫翳的气象。胡玉昆笔下的钟山也比较写实，但更注重用笔，加上对云气的生动表现，传达出庄严而惨淡的氛围。石涛之画完全没有画孝陵与松林，仅绘充满矾头的钟山山顶，意向的传达全部依靠下方的题诗。

再来对比各家所画清凉山。清凉山古名石头山、石首山，踞于南京城西隅。唐以前，长江直逼清凉山西南麓，江水冲击拍打，形成悬崖峭壁，成为阻北敌南渡的天然屏障。吴大帝孙权在此建立石头城，作为江防要塞，故此又有"石头城"之称。相传诸葛亮称金陵形势为"钟阜龙蟠、石头虎踞"，自唐以后，长江西徙，雄风不再。现

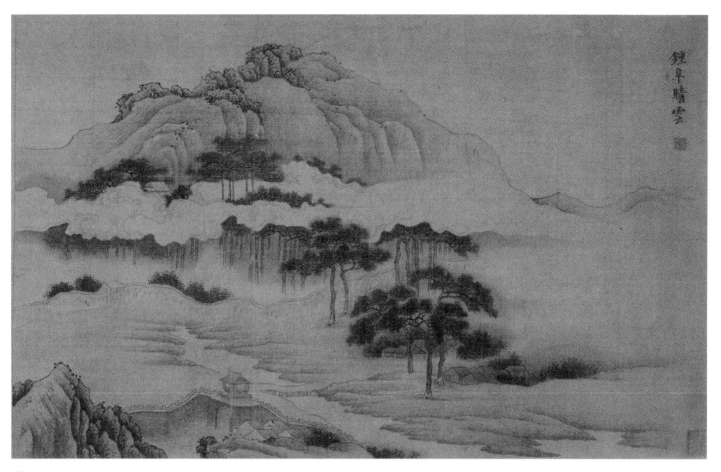

③

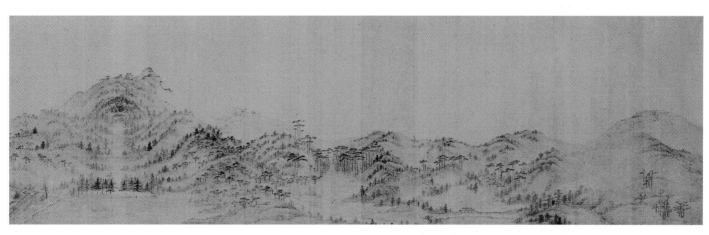

④

古寺白門邊寒巖逗石
虯柯茁葉俉逕鐘磬青
諸葛歲匆難為客扃扉
為人禪燈殘僧別杳泠
蘿竹想憐 王思任詩

①

③

②

丙戌秋九月画
於清凉僧舍
樊圻

④

在虎踞南路将清凉山一分为二，东为清凉山公园，西为石头城公园。清凉山高100多米，方圆约4公里，树木葱郁，地势陡峻。明末清初主要的古迹有山脚的清凉寺、乌龙潭和山顶的翠微亭。在版画作品中，"高画"比"朱书"对清凉山的地貌与建筑交代得更清楚，且有更多的细节，"朱书"图示的意味更强烈。龚贤的两件作品分别绘于明亡前后和他的晚年，体现了"白龚"和"黑龚"两种不同的风格。前者简逸，后者沉郁，虽然他从1667年开始在清凉山建半亩园隐居，对此地山水分外熟悉，但他似乎并不想完全照搬实景，他没有画清凉寺，也没画乌龙潭，如果没有山顶的翠微亭和山后隐现的一段城墙，观者可能很难将之与真实的清凉山联系起来。但他通过层层积墨把清凉山山体浑圆、林木丰茂的地貌特征表现得十分充分。他同时创作的《摄山栖霞图》也不着力表现栖霞山的寺庙建筑。石涛所画《清凉台图》，清凉寺、城墙等建筑虽清晰可见，但其画的写意性极为突出。樊圻、樊沂兄弟俩是从不同的角度来表现，樊沂与"朱书"较接近，都从正面来表现了清凉寺的几重大殿、右侧的乌龙潭和山顶的翠微亭。樊圻之画虽未标明所画为清凉山，但因作于"清凉僧舍"，且下方破败的红墙和庙门还是很容易让人想起清凉寺，山顶的建筑颇像翠微亭，因此可以推测他是借取了清凉山的一角，加上远处的长江之景汇集于一画，画家根据构图的需要对景物

故國河山久寂寥董煙
叢末共魂銷看師醉懇
虬龍筆下萬里秋風捲怒
潮　海嶠遺民南強泣題

清涼臺
薄暮平堂獨上游可憐春色遠
南州陵松但見陰雲會江水猶涵白
日流故壘鴉歸宵宛上藤園花
慘思悠上興上自古成惆悵莫遣
歌闃到嶺頭　清相遺人極

⑤

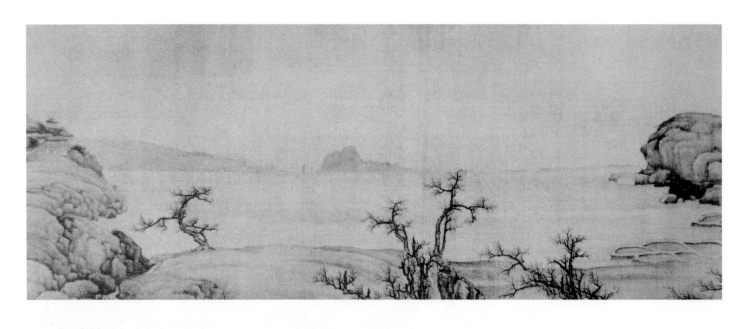

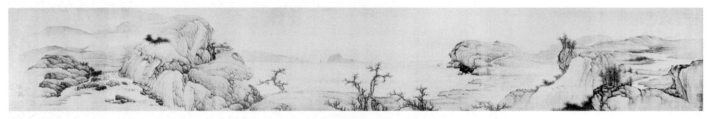

进行了取舍与重组。远处的长江出现了中国山水画中少有的地平线的表现，如果对比龚贤在明亡前后所画《清凉台》就可能发现樊圻这种表现的不同寻常。樊圻的画似乎采用了一个固定的视角，并画上一道直线来表现地平线，线上有点点岛屿和半露的帆影，樊圻这类的作品还有现藏于德国柏林国立东方美术馆的《山水》长卷，以同样的手法表现了南京一带长江两岸的冬景。右侧河流蜿蜒流向远方，具有非常明显的空间透视，中段的长江也有明显的地平线。邹喆成熟期的作品也偶有这类的表现，如现藏故宫博物院的《山水图》册第九开。画面分为明显的近、

中、远三个层次，近景是坡石松林，江景为伸入江中的沙渚和林立的帆阵，在桅杆的空隙，还能看到远处更小的船只。远景为连绵的群山，江天交界处也出现了一条笔直的地平线，还点缀了数点帆影。近处的坡石以他惯常的勾斫方折的线条勾廓，复以披麻皴皴出山石结构，为中国传统的表现手法。远山却只以淡色染出轮廓，在江面的雾气中显得缥缈而邈远，增强了画面的空间感。邹喆这类的作品还有藏于南京市博物馆的《山水图》册第六开。

除了这些标明胜景名称的金陵胜景图，明末清初很多金陵画家创作过不少基于实景的山水画，充分体现出

《山水》
清代 樊圻
卷 绢本 设色
德国柏林国立东方美术馆藏

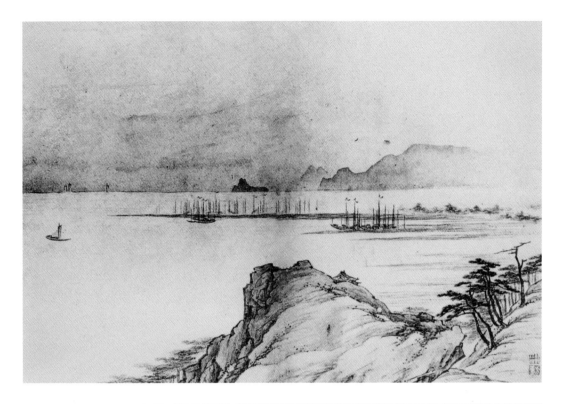

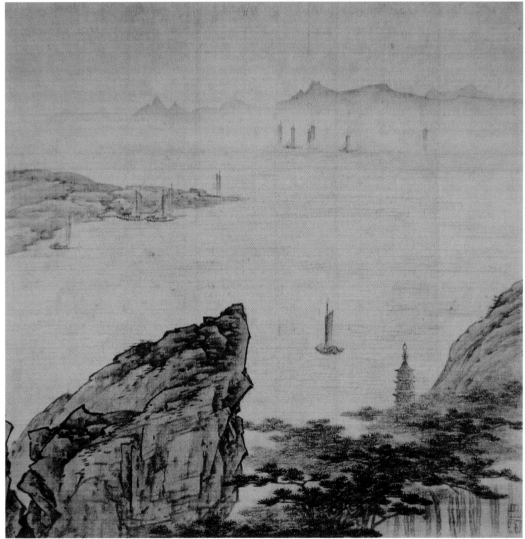

《山水》
清代　邹喆
册页　纸本　设色
22cm×32.8cm
故宫博物院藏

《山水》
清代　邹喆
册页　纸本　设色
26cm×26cm
南京市博物馆藏

南京本地的地形地貌、城市特征及特别气候条件下的独特氛围。

南京地处江苏省宁镇扬丘陵地区，长江自西南至东北流经市境中部。全市地貌以低山缓岗为主，其中低山占土地总面积的3.5%；丘陵占土地总面积的4.3%；山冈占土地总面积的53%；平原、洼地及河流湖泊占土地总面积的39.2%。南京的山脉多属于以低山丘陵为主的宁镇山脉，这是略呈东西向向北突出的弧形山脉，耸峙于长江南岸，海拔都不高，最高的钟山的最高峰也不过448米。从地质上看，南京的岩石主要为石灰岩、砂岩、页岩，都属于沉积岩类，其中砂岩和页岩又属于碎屑岩，经长期风化、侵蚀和断裂活动，呈现出峰顶浑圆，坡度平缓的特征；山前坡麓和谷地普遍掩覆着黄土，是黄土岗地分布最广的地方；在流水切割下，岗地破碎，大都形成岗、塝、冲交替排列的特点。除了那些有具体景点可考的"金陵胜景图"外，金陵画家创作的山水画大多以此地山景水色为蓝本，或表现起伏的山陵，苍秀的林木，或表现江岸沙渚，江天空阔之景，很少北方那种雄浑伟岸的大山大水。

南京属北亚热带湿润气候，云雾时起于山林，烟霭常生于河湖，尤其南京冬天昼夜温差较大，水面易生烟气，夏天炎热闷湿，暑气常多漫漫，又似薄雾轻烟，与天相接。在诗人画家的笔下，这氤氲的云烟是别饶情趣

的，唐代诗人杜牧《夜泊秦淮》中歌咏道："烟笼寒水月笼沙"，罗隐在《金陵夜泊》云："冷烟轻淡傍衰丛"，明代诗人顾梦游"落日淡生烟"，龚贤则有诗道："老树迷夕阳，烟波涨南浦"。画家笔下的金陵山水因此亦多云烟缭绕之状，几乎每个画家都有描绘，其表现或柔和，或飘逸或湿润或轻扬，因景因情，因画家的感受不同而富于变化。

此外，金陵实景山水还为我们构建了金陵作为一座完整的城池的宏丽与庄严。吴门画家虽常以实景入画，但他们所表现多为名胜古迹，名人园宅，这些名胜古迹大都位于城外，而名人园宅又很少与城市联系起来。清初大量出现的"黄山图"纯以自然山川景物取胜，连与杭州城紧密相关的西湖也在城外，很难从"西湖图"中寻找到城市的影子。然而，金陵的胜景大多与城市休戚相关，朱之蕃的"金陵四十景"中，完全分布于城内的就有16处，近郊的有不下11处，稍远的13处。因此，我们观看金陵实景山水时会发现，城墙、城门不断出现，自然与人工建筑的完美结合使这些胜景图为我们构建了明代留都恢宏壮丽的图景。

综上所述，以金陵胜景图为代表的实景山水均得力于画家对家乡风物深入细致的观察，而且以非常写实的方式进行表现。而这成为明末清初金陵画家创立自己独特风格的重要因素。

图书在版编目（CIP）数据

图写兴亡：名画中的金陵胜景 / 吕晓著 .
—— 北京：文化艺术出版社，2011.12
ISBN 978-7-5039-5246-3

Ⅰ.①图… Ⅱ.①吕… Ⅲ.①中国画—艺术评论—中
国—古代
Ⅳ.① J212.05
中国版本图书馆 CIP 数据核字（2011）第 229662 号

中国艺术数字化推广平台·名画深读

图写兴亡：名画中的金陵胜景

策　　划　中国艺术研究推广中心
主　　编　水天中
副 主 编　张子康
执行编辑　刘　燕

著　　者　吕　晓
责任编辑　郑向前
装帧设计　李　鹏
出版发行　文化艺术出版社
地　　址　北京市东城区东四八条52号（100700）
网　　址　www.whyscbs.com
电子邮箱　whysbooks@263.net
电　　话　（010）84057666（总编室）　　84057667（办公室）
　　　　　　84057691—84057699（发行部）
传　　真　（010）84057660（总编室）　　84057670（办公室）
　　　　　　84057690（发行部）
经　　销　全国新华书店
印　　刷　北京圣彩虹制版印刷技术有限公司
版　　次　2012年3月第1版
印　　次　2012年3月第1次印刷
开　　本　635×965毫米　1/8
印　　张　16
字　　数　55千字　图片100余幅
书　　号　ISBN 978-7-5039-5246-3
定　　价　50.00元